大展好書　好書大展
品嘗好書　冠群可期

大展好書　好書大展
品嘗好書　冠群可期

智力運動 8

田　棋

吳國勝 著

品冠文化出版社

自　序

　　田棋為我自己本人以我國傳統象棋之棋盤和棋子為基礎，所發明創作的棋類競技遊戲；是一種適合朋友之間聯誼，也適合年輕的學齡朋友培養專注力以及啓發邏輯思辨能力的益智性棋藝。

　　田棋有一個很重要的特色，就是沒有一般比賽的先手佔優勢的問題，田棋的先手後手完全是由對弈雙方的決斷力來決定，而不是開賽前就確定誰先手誰後手，不但如此，就連誰是紅方誰是黑方也是由開局雙方決斷力來決定，也就是說田棋比賽一開始就進入最關鍵的高潮，因為有些棋局是明顯的先方有利，有些棋局則是明顯的紅方或黑方佔優勢，但無論如何這些都是比賽的一部分，也就是比賽一開始雙方判斷的正確與否，以及決斷速度的快慢所決定，因此就這一方面我們可以說田棋比賽是非常公平的競技。

　　因為此棋的開局佈陣盤勢在棋盤中央留有田字形的空格，又因為小時候在鄉下農家成長，對田字有特殊濃厚的情感，所以將此棋定名為 "田棋"。若將來有一天走到鄉間野外，在田邊小路旁榕樹下看到一群老爺爺老伯伯大朋友小朋友，趁農閒時期歡聚在一起下田棋、圍觀田棋，將會是多麼令人感到欣慰的一幅溫馨畫面。

<div style="text-align:right">

作者：吳國勝

2012.09.25

</div>

目　　錄

第一章　田棋的構思起源

　　長期以來，一直想要構思一種適合親子、朋友，能增進親情與友情的大眾化益智性遊戲，規則不要太複雜，技巧不必太深奧，但要有無窮的變化與樂趣，當然公平性也要兼顧，運氣的成份更要排除，這些理念催生了"田棋"的創作。

　　田棋的構想是源自於我國傳統象棋，在傳統象棋中，有一種玩法是將 32 顆棋子以反面覆蓋放置於半邊棋盤的 32 個格子內，由對弈雙方輪流掀棋或行棋，這就是俗稱的"暗棋"。

　　因爲有感於暗棋對弈的運氣成份太高，所以就嘗試將 32 顆棋子先全部翻開爲正面，再開始對弈，發現也是有無窮的變化與另一種樂趣。但是總覺得其中的將、帥兩個角色因爲兵、卒太多（各 5 枚）而顯得功能太弱，可以說是名實不符，有失將帥本色，所以田棋的兵、卒各只有 3 枚。

　　另外對於"車、俥"的走法也作了修正，（容後章說明），做了這些改變後，各棋子的威力配置更加合乎邏輯，也減少了運氣的成份。

　　除了棋子數目與行棋方法的改變之外，觀棋選擇階段(容後章說明)依雙方決斷力決定先手後手及黑方紅方，更是一大創新，閒暇之際親身體驗必能感受其迷人的樂趣。

第二章　田棋的棋具

1、棋盤

　　如下圖所示，田棋的棋盤共分為 32 個棋格，可自行製作或利用傳統象棋的半邊棋盤即可。

2、棋子

田棋的棋子分為黑棋與紅棋，共 28 顆棋子，黑棋與紅棋各一半，依其位階順序排列如下：

黑棋棋子	紅棋棋子
將（1枚）	帥（1枚）
士（2枚）	仕（2枚）
象（2枚）	相（2枚）
車（2枚）	俥（2枚）
馬（2枚）	傌（2枚）
包（2枚）	炮（2枚）
卒（3枚）	兵（3枚）

可自行製作，或利用傳統象棋棋子拿掉兵、卒各兩枚即可使用。

另外在棋子的讀音方面，有些棋子是以特殊的破音字發音，特別說明如下：

國語特殊發音：將（ㄐㄧㄤˋ）、相（ㄒㄧㄤˋ）、
　　車（ㄐㄩ）、俥（ㄐㄩ）、傌（ㄇㄚˇ）、包（ㄆㄠˋ）

台語特殊發音：帥與將的台語發音都一樣要唸成「君」
　　的台語發音。相與象的台語發音都一樣要唸成動物
　　「象」的台語發音。車與俥的台語發音都一樣要唸成
　　類似「基礎」的"基"之台語發音。傌與馬則都一樣
　　要唸成動物「馬」的台語發音。包與炮都一樣要唸成
　　「炮」的台語發音。

3、棋盤棋格座標化

為便於後續以圖例說明田棋的行棋規則，將棋盤上每個棋格給予座標編號如下圖：

A8	B8	C8	D8
A7	B7	C7	D7
A6	B6	C6	D6
A5	B5	C5	D5
A4	B4	C4	D4
A3	B3	C3	D3
A2	B2	C2	D2
A1	B1	C1	D1

其中 B4、B5、C4、C5 四個棋格，在對弈前的原始佈陣為不擺棋子的空格，其狀恰為田字形，亦乃為田棋命名的由來。但在對弈過程這四個棋格仍然和其他棋格一樣，是可以任由棋子自由移動擺置及吃棋的區塊。

在規則圖例及模擬對弈圖例中，為便於盤內標示棋子，則將座標碼標示於棋盤外側如下圖：

	A	B	C	D	
					8
					7
					6
					5
					4
					3
					2
					1
	A	B	C	D	

第三章　田棋的行棋規則

1、用詞說明：

移棋：是指棋子在未吃掉對方棋子的情況下的移動（一次只能移動一格，且只能移動到棋格內沒有棋子的空棋格），台語俗稱"空走"。

吃棋：是指某方棋子吃掉對方棋子（一次只能吃一顆棋子），在此情況下對方被吃掉的棋子須從棋盤上移除，吃方棋子則移置到該顆被吃掉的棋子的棋格內。例如 A1 車吃掉 B1 傌，則該車的棋子就從 A1 移到 B1，原來對方在 B1 棋格內的傌則從棋盤上移除消失。

移：將（帥）、士（仕）、象（相）、車（俥）、包（炮）卒（兵）的移棋，本書以"移"字簡稱。

轉：馬（傌）的移棋，本書以"轉"字簡稱。

吃：所有棋子的吃棋，本書均以"吃"字簡稱。

弈：是指下棋的意思，例如兩個人一起下棋，就稱爲
　　"對弈"，爲棋類慣用語。

手、着："手"、"着"皆爲棋類慣用語，泛指
　　　　"棋步"的意思，例如"首着"、"第1手"
　　　　、"第2手"…等；另外衍生的用語如"失
　　　　着"、"錯着"皆是指失算的劣質棋步。
　　　　又如"妙着"則是指巧妙的優質棋步。

兌棋：即換棋的意思，也就是在對弈過程中，雙方
　　　互爲吃棋與被吃棋雙重角色的連動因果關係
　　　，所造成的雙方互有折損棋子的情況。

殘局：爲象棋慣用語，亦適用於田棋；一盤棋經過
　　　幾番移棋、吃棋、兌棋之行棋過程後形成的
　　　棋局皆可稱爲殘局。
　　　如果再細分的話，可以分成"開局"、"中
　　　局"、"殘局"三個階段。

2、各棋子的移棋規則：

如前章所述，田棋的棋子分為黑方的黑棋與紅方的紅棋，其中黑將與紅帥、黑士與紅仕、黑象與紅相、黑車與紅俥、黑馬與紅傌、黑包與紅炮、黑卒與紅兵都是互相對應的棋子，其移棋與吃棋的行棋規範都是一樣的，茲先說明移棋的規則如下所述：

"帥(將)"、"仕(士)"、"相(象)"、"俥(車)"、"炮(包)"、"兵 (卒)"：

從原來位置往緊鄰之空格移動，一次只能移動一格，例如："B3 帥"移 B2 或 B4 或 A3 或 C3。
"B7 仕"移 A7 或 C7 或 B6 或 B8
"A1 象"移 A2 或 B1
"C5 車"移 C4 或 C6 或 B5 或 D5
"D8 炮"移 C8 或 D7
"B5 兵"移 A5 或 C5 或 B6 或 B4

"傌(馬)"：

"傌(馬)"之移棋僅能從原來位置往對角之空格移動，一次一格，例如："C3 傌"轉 B4 或 D4 或 B2 或 D2。

爲有助於對文字敘述的理解，茲用規則圖例以問答的方式呈現，期能幫助讀者透徹瞭解田棋的行棋規則。

規則圖例（一）

問題：請依圖例（一）列舉各棋子下一步棋的移棋空間。

答案：

A8 將移：A7、B8

B7 仕移：B8、B6、A7、C7

C6 象移：C7、C5、B6、D6

B5 俥移：B6、B4、A5、C5

C4 炮移：C5、C3、B4、D4

B2 兵移：B3、B1、A2

C2 馬轉：B3、B1、D3、D1

A1 傌：無移棋空間

	A	B	C	D	
8	將				
7		仕			
6			象		
5		俥			
4			炮		
3					
2		兵	馬		
1	傌				

3、各棋子的吃棋規則：

"帥(將)"　：帥(將)可以吃臨格的"將(帥)"、
"士(仕)"、"象(相)"、"車(俥)"、
"馬(傌)"、"包(炮)"等六種棋子。

"仕(士)"　：仕(士)可以吃臨格的"士(仕)"、
"象(相)"、"車(俥)"、"馬(傌)"、
"包(炮)"、"卒(兵)"等六種棋子。

"相(象)"　：相(象)可以吃臨格的"象(相)"、
"車(俥)"、"馬(傌)"、"包(炮)"、
"卒(兵)"等五種棋子。

"俥(車)"　：俥(車)可以吃臨格的"車(俥)"、
"馬(傌)"、"包(炮)"、"卒(兵)"等四
種棋子，也可以吃同行或同列與被吃的
棋子中間空一格或一格以上，且兩棋子
之間無任何障礙的"將(帥)"、"士
(仕)"、"象(相)"、"車(俥)"、
"馬(傌)"、"包(炮)"、"卒(兵)"
等七種棋子。

例如：當"B6俥"要吃對方在B5、B7、
A6、C6等臨格的棋子時，只有當B5、B7、A6、
C6的棋子為車、馬、包、卒才可以吃棋。但當
C6是無棋子的空格，則"B6俥"可以吃D6棋
格內的對方任何棋子。又例如當B5、B4、B3、

B2 皆為無棋子的空格（即無障礙），則 "B6 俥"
可以吃 B1 棋格內的對方任何棋子（將、士、象、
車、馬、包、卒），依此類推。

"傌(馬)"：傌(馬)可以吃對角格內的 "將(帥)"
、" 士(仕)"、"象(相)"、" 車
(俥)"、"馬(傌)"、"包(炮)"、
" 卒(兵)"等七種棋子，即可以吃任何
對方棋子，但必須是對角格。

例如："C1 傌"吃"D2 將"。

"炮(包)"：炮(包)可以吃同行或同列與被吃的棋
子之間僅有一顆棋子(紅黑棋子皆可)
為障礙的對方任何棋子，即 "將(帥)"
、" 士(仕)"、"象(相)"、" 車
(俥)"、"馬(傌)"、"包(炮)"、
" 卒(兵)"等七種棋子皆可以吃。

例如：當 A6 棋格內有棋子（紅黑皆可）時
"A5 炮"可以吃"A7"棋格內的對方任
何棋子。

又例如：當 A2、A3、A4、A6、A7 皆為無棋空格
且 A5 有棋子時，則"A1 炮"可以吃
"A8"棋格內的對方任棋子。

"兵(卒)"：兵(卒)可以吃臨格的 "將(帥)"、
" 卒(兵)"等二種棋子。

例如："D1 兵"吃"D2 將"。

以上介紹完田棋的移棋規則與吃棋規則。

簡言之即將（帥）、士（仕）、象（相）、車（俥）、

包（炮）、卒（兵）之移棋僅能往緊鄰之空格移動。

馬（傌）之移棋僅能往對角之空格移動。

至於吃棋的規定，則如上所述各棋子皆有不同的規範。

其中要特別提醒車(俥)的規定最爲特別，也就是車（俥）

在吃臨格的棋子時，不能吃位階比它大的帥（將）、仕

（士）、相（象）三種棋子。只能吃位階和它一樣或比它

小的棋子，即俥（車）、傌（馬）、炮（包）、兵（卒）

四種棋子。至於俥（車）的直衝吃棋（即俥、車和被吃

的棋子中間全都是無棋空格）則無位階限制，亦即任何

棋子都可以吃。炮（包）和傌（馬）也都有比較特別的

行棋規則。

台語有句下棋的順口溜：

"炮攀山，俥直衝，傌對角"

就是在形容俥傌炮三種棋子各有不同的特殊吃棋特性。

這句順口溜亦相當程度適用於田棋。

爲助於對吃棋規則的瞭解，茲再以下列數個圖例輔助說明：

規則圖例（二）

A	B	C	D	
		車		8
卒	帥	象		7
馬	士			6
		炮		5
				4
		傌		3
	炮	將	兵	2
		俥		1

A　B　C　D

依圖例（二）

問：B7 帥可以吃黑方那些棋子？
答案：B8 車；B6 士；C7 象

問：黑方那些棋子可以吃 B7 帥？
答案：A7 卒；A6 馬

問：C2 將可以吃紅方那些棋子？
答案： C1 俥；C3 傌；B2 炮

問：紅方那些棋子可以吃 C2 將？
答案：D2 兵；C5 炮

備註：帥與將如果位在臨格，則帥與將是可以互吃的，
爲補本圖例內容之不足，特此補充說明。

※ 將（帥）之位階雖然位居諸棋之首，但因缺乏遠距威力，
近距又經常受制於兵（卒），因此，論綜合棋力並不足
以獨居首位，僅能與士（仕）、車（俥）並列第一級。

依圖例（三）

問：B7 士可以吃紅方那些棋子？
答案：B6 相；B8 俥；A7 傌；
　　　C7 炮

問：C2 士可以吃紅方那些棋子？
答案：D2 仕；C1 兵

問：紅方那些棋子可以吃 B7 士？
答案：無

問：紅方那些棋子可以吃 C2 士？
答案：B2 帥；D2 仕；C5 俥；
　　　C7 炮；D1 傌

規則圖例（三）

	A	B	C	D	
8		俥			
7	傌	士	炮		
6		相			
5			俥		
4					
3					
2		帥	士	仕	
1		炮	兵	傌	

A　B　C　D

※ 士（仕）論位階雖位居將（帥）之下，但因將（帥）各
　僅有一顆棋，而且士（仕）不必受制於兵（卒），因此
　在實戰對弈過程，經常扮演比將（帥）更具份量的角色，
　論綜合棋力足以與將（帥）、車（俥）並列第一級。

規則圖例（四）

<table>
<tr><td></td><td>A</td><td>B</td><td>C</td><td>D</td><td></td></tr>
<tr><td>8</td><td></td><td>卒</td><td></td><td></td></tr>
<tr><td>7</td><td>車</td><td>相</td><td>馬</td><td></td></tr>
<tr><td>6</td><td></td><td>包</td><td>車</td><td></td></tr>
<tr><td>5</td><td></td><td></td><td></td><td></td></tr>
<tr><td>4</td><td></td><td></td><td></td><td></td></tr>
<tr><td>3</td><td></td><td>包</td><td></td><td></td></tr>
<tr><td>2</td><td></td><td>象</td><td>相</td><td>士</td></tr>
<tr><td>1</td><td></td><td></td><td>將</td><td>馬</td></tr>
</table>

規則圖例（四）

	A	B	C	D	
8		卒			8
7	車	相	馬		7
6		包	車		6
5					5
4					4
3		包			3
2		象	相	士	2
1			將	馬	1

A B C D

依圖例（四）

問：B7 相可以吃黑方那些棋子？

答案：A7 車；C7 馬；B6 包；

B8 卒

問：黑方那些棋子可以吃 B7 相？

答案：B3 包

問：C2 相可以吃黑方那些棋子？

答案：B2 象

問：黑方那些棋子可以吃 C2 相？

答案：C1 將；D2 士；B2 象；

C6 車；D1 馬

※ 象（相）既缺乏遠距威力，近距離威力也不如將（帥）、
士（仕），因此，論綜合棋力大約可與馬（傌）、包（炮）
並列第二級。

規則圖例（五）

	A	B	C	D	
8		炮			
7	傌	車	兵		
6	馬	俥		士	
5			相		
4					
3	俥	將			
2		帥	車	仕	
1	包		相		

A　B　C　D

依圖例（五）

問：B7 車可以吃紅方那些棋子？

答案：B6 俥；A7 傌；B8 炮；
　　　C7 兵

問：C2 車可以吃紅方那些棋子？

答案：C5 相

問：紅方那些棋子可以吃 B7 車？

答案：B6 俥

問：紅方那些棋子可以吃 C2 車？

答案：B2 帥；C1 相；D2 仕

問：B6 俥可以吃黑方那些棋子？

答案：B3 將；D6 士；B7 車；A6 馬

問：A3 俥可以吃黑方那些棋子？

答案：A6 馬；A1 包

※　車（俥）雖然近距離威力受到限制，但其遠距威力經常
　　是棋局致勝的關鍵，因此，論綜合棋力足以與將（帥）、
　　士（仕）並列第一級而當之無愧。

依圖例（六）

問：B7 儁可以吃黑方那些棋子？
答案：A8 將；C8 士；A6 象；
　　　C6 卒

問：黑方那些棋子可以吃 B7 儁？
答案：A7 象；C7 士

問：C2 馬可以吃紅方那些棋子？
答案：B3 俥；B1 炮；D1 儁；
　　　D3 兵

問：紅方那些棋子可以吃 C2 馬？
答案：C3 俥；D1 儁；D2 帥

規則圖例（六）

	A	B	C	D	
8	將	卒	士		
7	象	儁	士		
6	象	馬	卒		
5					
4					
3		俥	俥	兵	
2		兵	馬	帥	
1		炮	炮	儁	

A　B　C　D

※ 馬（儁）雖然可以吃對角格內任何棋子，但因缺乏遠距
　　威力，近距離又受制於諸多棋子，若論綜合棋力，僅能
　　與象（相）、包（炮）並列第二級。

規則圖例（七）

A	B	C	D	
	仕		炮	8
	仕			7
帥	包	相	相	6
	伻			5
	傌	將		4
	傌	馬		3
車	車	炮	包	2
	馬	卒		1

A　B　C　D

依圖例（七）

問：B6 包可以吃紅方那些棋子？
答案：B8 仕；B4 傌；D6 相

問：紅方那些棋子可以吃 B6 包？
答案：A6 帥；B7 仕；C6 相；
　　　B5 伻

問：C2 炮可以吃黑方那些棋子？
答案：A2 車；C4 將

問：黑方那些棋子可以吃 C2 炮？
答案：B2 車；B1 馬

問：D2 包可以吃紅方那些棋子？
答案：D8 炮

問：紅方那些棋子可以吃 D2 包？
答案：D8 炮

※ 包（炮）雖然毫無近距離吃棋能力，但因具有遠距威力
　　的優勢，因此，論綜合棋力亦足以與象（相）、馬（傌）
　　並列第二級。

依圖例（八）

問：B7 卒可以吃紅方那些棋子？
答案：A7 帥；B6 兵

A	B	C	D	
	仕			8
帥	卒	相		7
	兵	炮		6
	將	俥		5
				4
			傌	3
	俥	卒	炮	2
		傌		1

A　B　C　D

問：C2 卒可以吃紅方那些棋子？
答案：無

問：紅方那些棋子可以吃 B7 卒？
答案：B8 仕；B6 兵；C7 相

問：紅方那些棋子可以吃 C2 卒？
答案：B2 俥；D3 傌；C5 俥；C6 炮

問：B6 兵可以吃黑方那些棋子？
答案：B5 將；B7 卒

問：黑方那些棋子可以吃 B6 兵？
答案： B7 卒

※ 兵（卒）最大的功能就是可以吃將（帥），但因其受制
　 於太多棋子，因此，若論綜合棋力只能敬陪末座，即使
　 如此，在殘局階段偶而也會有小兵立大功，贏得勝利的
　 快意結局。

4、禁止規則：

除非對方僅剩下最後一顆棋子，行棋時不得以重複的棋步連續追吃對方棋子；但若為回應對方前一手的攻擊所形成的被動式防守性回擊則不在此限。

為助於瞭解禁止規則，茲以下列數個圖例輔助說明：

規則圖例（九）

依圖例（九）

雙方下述的行棋過程，是否有犯規的情形？

1. B7 士移 B8
2. A8 相移 A7
3. B8 士移 B7
4. A7 相移 A8
5. B7 士移 B8
6. A8 相移 A7
7. B8 士移 B7
8. A7 相移 A8

	A	B	C	D	
8	相			帥	
7		士			
6				將	
5					
4	兵				
3			俥		
2	卒				
1	卒	象			

答案：黑方 B7 士以重複的棋步連續追吃紅相，黑方犯規，若遇抗議應立即停止追吃，改走其他棋步。

再依圖例（九）

雙方下述的行棋過程，是否有犯規的情形？

1. C3 俥移 D3	5. C3 俥移 D3
2. D6 將移 C6	6. D6 將移 C6
3. D3 俥移 C3	7. D3 俥移 C3
4. C6 將移 D6	8. C6 將移 D6

答案：紅方 C3 俥以重複的棋步連續追吃黑將，紅方犯
　　　規，若遇抗議應立即停止追吃，改走其他棋步。

另依圖例（九）

也是同樣的問題，但是否有不一樣的答案呢？

1. C3 俥移 C2	6. B1 象移 B2
2. B1 象移 B2	7. C2 俥移 C1
3. C2 俥移 C1	8. B2 象移 B1
4. B2 象移 B1	9. C1 俥移 C2
5. C1 俥移 C2	10. B1 象移 B2

答案：紅方犯規，紅俥連續重複棋步追吃對方棋子，
　　　算犯規。
　　　但黑象則是為防守黑卒而形成被動式的回擊，
　　　所造成的重複追吃紅俥，黑方並不算犯規。

在這個例子中，如果紅俥的位子早就在 C2 而並沒去吃 A2 卒，此時如果由 B1 象主動移至 B2 而形成如前述第 2 手至第 10 手的雙方重複棋步，則應算黑方犯規，因為黑象是主動挑起追吃紅俥，而不是被動防守黑卒所造成的追吃紅俥。

依圖例（九）如果雙方塵戰到最後，盤面只剩 B7 士與 A8 相兩顆棋了，而輪到黑方下棋，則會因黑士追吃不到紅相而形成和局，此時就沒有所謂犯規的問題存在。

依此類推，如果盤面上只剩下 C3 俥與 D6 將兩顆棋子，而且接下來輪到紅方下棋，則紅俥追吃不到黑將，黑將也無法靠近紅俥而形成和局。

附註：在田棋對弈過程，有關對手犯規之異議，以不溯既往為原則，也就是在己方下完棋後，即不得以對方犯規為由要求對方更正前一手或前數手棋；因此，若要主張對方犯規，應暫停下棋，請對方先更正該棋步後再續由己方下棋；或是己方下完棋後，就預先提醒對方不要再繼續走犯規的棋步，如此可以避免更動棋子，較有利於棋局之和諧順暢進行。

依圖例（十）

雙方下述的行棋過程，是否有
犯規的情形？

1. D8 俥移 C8
2. C2 士移 D2
3. C8 俥移 D8
4. D2 士移 C2
5. D8 俥移 C8
6. C2 士移 D2
7. C8 俥移 D8
8. D2 士移 C2

規則圖例（十）

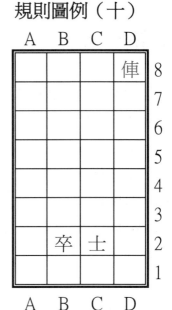

答案：紅方犯規，因爲黑方還有兩顆棋子（兩顆以上
　　　亦同）紅方不能以重複的棋步連續追吃對方同
　　　一顆棋子。

附註：紅方是從第 5 手開始才構成犯規，第 3 手則尚未構
　　　成犯規，特此說明以免爭議。

規則圖例（十一）

	A	B	C	D	
8		兵		俥	8
7					7
6					6
5					5
4					4
3					3
2			士		2
1					1
	A	B	C	D	

依圖例（十一）

雙方下述的行棋過程，是否有犯規的情形？

1. D8 俥移 C8
2. C2 士移 D2
3. C8 俥移 D8
4. D2 士移 C2
5. D8 俥移 C8
6. C2 士移 D2
7. C8 俥移 D8
8. D2 士移 C2

答案：都沒有犯規，因為發動追吃（連續重複追吃）的是紅方，雖然紅方還有兩顆棋子（兩顆以上亦同），但因對方（黑方）僅剩最後一顆棋子，所以紅方不算犯規，被追吃的黑方則更沒有犯規的問題，如果雙方不願改變棋步，就以和棋收場。

依圖例（十二）

雙方下述的行棋過程，是否有犯規的情形？

1. D8 俥移 C8
2. C2 士移 D2
3. C8 俥移 D8
4. D2 士移 C2
5. D8 俥移 C8
6. C2 士移 D2
7. C8 俥移 D8
8. D2 士移 C2

規則圖例（十二）

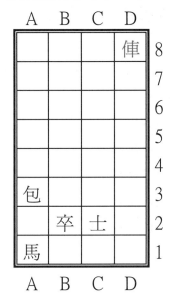

答案：紅方犯規。

若僅參閱圖例（十）和圖例（十一）可能讀者不能理解為何要有這兩種差別的規定，所以再多舉圖例（十二）這個例子，讓讀者瞭解這完全是為了保護被追吃的一方，為了更加公平；試想在圖例（十二）這個例子，如果紅方的連續重複追吃是被允許的，而黑方若不願和棋，則只有被迫犧牲士，而丟士的結果還是和棋，這對棋力相對優勢的黑方是不公平的，所以紅方不能連續重複追吃黑士，必須改變棋步，讓黑方有贏棋的機會。

依圖例（十三）

雙方下述的行棋過程，是否有犯規的情形？

1. B8 仕移 B7
2. B6 象移 B5
3. B7 仕移 B6
4. B5 象移 B4
5. B6 仕移 B5
6. B4 象移 B3
7. B5 仕移 B4
8. B3 象移 B2

答案：無

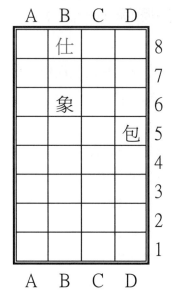

上述紅方的追吃過程，僅是"連續追吃"而非"以重複的棋步連續追吃"，因此並沒有犯規。

辨別是否重複追吃有一個較簡單的方式就是該棋子是否有在相同的棋格重複出現，如果有在相同的棋格重複出現，才有可能構成重複追吃的犯規情形。

依圖例（十四）

下述的對弈過程是否有犯規的情形？

1. B8 仕移 B7
2. B6 象移 A6
3. B7 仕移 B6
4. A6 象移 A7
5. B6 仕移 A6
6. A7 象移 B7
7. A6 仕移 A7
8. B7 象移 B6
9. A7 仕移 B7
10. B6 象移 A6
11. B7 仕移 B6
12. A6 象移 A7

答案：紅方犯規

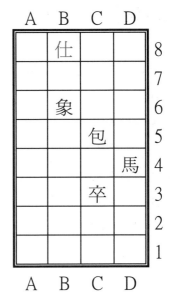

規則圖例（十四）

因為第 9 手紅仕移至 B7 及第 11 手移至 B6 都已經重複第 1 手及第 3 手紅仕出現的棋格位置，因此紅仕犯了"以重複的棋步連續追吃"的禁止規定，屬犯規棋步，若對方提出抗議時，應立即改變棋步。但若只針對第 1 手至第 8 手的對弈過程則尚未構成犯規棋步。

依圖例（十五）

	A	B	C	D	
8	仕	炮			
7			包	包	
6					
5	兵			兵	
4				兵	
3	卒	士	卒		
2				士	
1	相			仕	

下述的行棋過程是否有犯規的情形？

1. A5 兵移 B5
2. C7 包移 B7
3. B5 兵移 A5
4. B7 包移 C7
5. A5 兵移 B5
6. C7 包移 B7
7. B5 兵移 A5
8. B7 包移 C7

答案：紅方犯規

上述紅兵在 B5、A5 間的重複移動棋步，已經造成"以重複的棋步連續追吃"黑士，雖然紅兵不能吃士，但所造成的紅炮對黑士的追吃結果，仍然算是犯規。

同樣依本圖例，下述的行棋過程是否構成犯規？

1. C3 卒移 C4
2. D4 兵移 D3
3. C4 卒移 C3
4. D3 兵移 D4
5. C3 卒移 C4
6. D4 兵移 D3
7. C4 卒移 C3
8. D3 兵移 D4

答案：黑方犯規

雖然黑卒與紅兵是可以互吃的對應棋子，也同樣要適用田棋"不得以重複的棋步連續追吃對方棋子"的禁止規則，其他對應的棋子之間(馬與傌、包與炮…等等)的追吃情形亦適用該禁止規則。

附註：為因應版面的編排鋪陳，本書將摘錄一些大家熟悉的先賢智慧語錄或詩詞和大家一起回味，共同欣賞，希望大家會喜歡。

廬山煙雨浙江潮
未到千般恨不消
到得歸來無一事
廬山煙雨浙江潮

～蘇東坡～

第四章　田棋的對弈流程

1. 賽前鋪棋：

先將 28 顆棋全部反面覆蓋，並將棋子隨機放置於棋盤之棋格內，如圖所示。（B4、B5、C4、C5 四個棋格須保留爲空格，不得放置棋子）

備註：

B4、B5、C4、C5 四個棋格在賽前鋪棋原始佈陣階段雖不能放置棋子，但雙方開始對弈行棋後，這四個棋格就和其他棋格一樣，皆爲可以自由行棋的區域。

2. 原始佈陣：

由對弈雙方一起將棋子全部翻開為正面，即可呈現出原始佈陣，如右圖所示。

	A	B	C	D	
8	帥	象	仕	兵	
7	車	將	卒	士	
6	車	炮	相	俥	
5	仕			兵	
4	士			傌	
3	卒	兵	傌	馬	
2	炮	包	象	馬	
1	卒	包	相	俥	

A B C D

3. 觀棋選擇：

由對弈雙方開始觀察原始佈陣之棋局盤勢，並各自思考紅棋與黑棋的優劣局勢，在這個階段雙方必須開口做個選擇，有兩個選項（1.選先　2.選邊），以先開口選擇者之選擇為定案。

例如當甲君和乙君對弈時，甲君先開口"選先"，則由乙君選邊（即選擇紅方或黑方），如果乙君選擇紅棋，則由甲君執黑棋先手開始對弈；反之如果乙君

選擇黑棋，則由甲君執紅棋先手開始對弈。

當先開口者的選擇是選邊時，必須直接講出所選擇的是紅棋或黑棋才算數。例如當甲君先開口說“紅棋”時，乙君就沒有再選擇的餘地，由乙君執黑棋先手開始對弈。

依此類推，如果是乙君先開口選擇，就以乙君的選擇爲定案。

這個觀棋選擇的階段可以說是田棋最具特色的對弈流程，雙方基於完全公平的立足點，依參賽者自身決斷力的快慢，判斷力的正確程度，做出可能是決定比賽勝負關鍵的選擇。看似簡單，但當實際對弈時，就會發現經常難以下決定，要做個又快又正確的選擇其實並不容易。

當先開口者的選擇是選邊（必須直接講出紅棋或黑棋）時，情況比較單純。但是當先開口者的選擇是“選先”時，因另一方要開始思考自身要選擇紅棋或黑棋，選擇思考所可以容許的時間限制，可能要對弈雙方事先有個默契，建議應該以不超過 1-2 分鐘比較合理。

4. 執棋對弈：

觀棋選擇後，根據觀棋選擇的結果，依田棋的行棋
規則所述的行棋規範，以每人每次一着棋步、雙方
輪流行棋的方式，開始進行執棋對弈。

執棋對弈可以說是田棋的對弈流程中最重要最核心
的階段，即使在觀棋選擇中做了正確的選擇，也要
透過執棋對弈來驗收成果，反之縱然在觀棋選擇的
階段做了相對較不利的選擇，在執棋對弈階段也還
有機會透過巧妙的運棋，以精湛的棋藝扭轉劣勢。
雙方的攻防過程正是田棋競技最吸引人的樂趣。

5. 勝負與和棋：

在雙方進行執棋對弈之過程，先將對方棋子吃光的
一方即為勝方，棋子被吃光的一方則為負方。若雙
方皆無法吃光對方棋子時則為和棋。田棋的勝負，
並不是非得要對弈至最後吃光對方棋子才可以，只
要在對弈過程中，勝負或和棋的局勢已經很明顯，
經過對弈雙方都同意後即可結束棋局，重要的前提
是雙方都欣然同意，沒有絲毫勉強。

第五章　田棋的模擬對弈圖例

前面之規則解說再對照本章之模擬對弈圖例，期能完全清楚明瞭田棋棋藝。

本章圖例將略過賽前舖棋的陳述，直接呈現原始佈陣的盤勢，並且在圖例 5 之後就略過觀棋選擇的陳述，直接以紅方先或黑方先開始進行對弈。

本章旨在透過對弈圖例之對弈過程，讓大家完全清楚明瞭並熟練田棋的行棋規則，也藉此驗證田棋規則的周延性及可行性。至於田棋棋藝的技術層面則並非本章所要表達的重點，即便在圖例中經常會穿插一些棋步的解說研析，也只是為了不讓讀者們覺得以書面表述的行棋過程看起來太過單調乏味；因此，各位讀者如果發現對弈過程中出現不夠優質的棋步，或是所穿插的解說研析有不夠精確之處，請大家多多包涵，畢竟本書主要的目的是將田棋這個新創作的棋藝呈現給大家，只要大家認同田棋，熟悉田棋規則，最高明的棋藝當然是屬於各位親愛的讀者，身為創作者若能收拋磚引玉之效，就已覺得萬分欣慰與榮幸了！

圖例 1

甲君和乙君觀察原始佈陣後，甲君認爲先手較有利，於是先開口表示"選先"，乙君經思考後選擇黑棋，遂由甲君執紅棋先手，開始對弈。

右圖 1　紅方（甲君）先

1. B7 仕吃 A7 士
2. D4 車吃 A4 仕
3. A3 俥吃 A4 車
4. C1 象吃 D1 俥
5. C2 兵吃 C3 卒
6. D3 將吃 D2 傌
7. B2 兵移 C2
8. D8 卒吃 C8 兵
9. B8 帥吃 A8 車
10. C8 卒移 B8
11. C2 兵吃 D2 將
12. B8 卒吃 A8 帥
13. A4 俥吃 A2 馬
14. D6 士吃 D7 相
15. B1 炮吃 B6 包
16. C7 象移 B7
17. B6 炮移 B5
18. B7 象移 B6

19. B5 炮移 C5
20. C6 包移 D6
21. A2 俥移 B2
22. D7 士移 C7
23. B3 相移 A3
24. A6 馬轉 B5
25. A3 相移 B3

圖 1

	A	B	C	D	
8	車	帥	兵	卒	8
7	士	仕	象	相	7
6	馬	包	包	士	6
5	炮			卒	5
4	仕			車	4
3	俥	相	卒	將	3
2	馬	兵	兵	傌	2
1	傌	炮	象	俥	1

A　B　C　D

26. D6 包移 D7
27. A7 仕吃 A8 卒
28. D1 象吃 D2 兵
29. B3 相移 B4

30. B5 馬轉 A6
31. B4 相移 C4
32. A6 馬轉 B7
33. A8 仕移 A7
34. B6 象移 A6

雙方下完 34 手留下如圖之殘局

接續第 35 手輪由紅方下棋

	A	B	C	D	
8					
7	仕	馬	士	包	
6	象				
5	炮		炮	卒	
4			相		
3			兵		
2		俥		象	
1	傌				

35. A5 炮移 B5
36. D2 象移 D3
37. B2 俥移 A2
38. D7 包移 D6
39. A2 俥吃 A6 象
40. B7 馬吃 A6 俥
41. A7 仕吃 A6 馬
42. C7 士移 C6
43. A6 仕移 A5
44. C6 士吃 C5 炮
45. C4 相移 B4
46. D3 象吃 C3 兵
47. A1 傌轉 B2
48. C3 象移 C2
49. B2 傌轉 A3

50. D6 包移 C6
51. B5 炮移 B6
52. D5 卒移 D4
53. B6 炮移 B7

54. C6 包移 C7

55. B7 炮移 B8

56. C7 包移 C8

57. B8 炮移 B7

58. C8 包移 C7

59. B7 炮移 B8

60. C7 包移 C8

(此例因爲包與炮並沒有互相追吃,所以雖然走連續的重複棋步,都不算犯規,如果雙方都不願改變棋步,就以和局收場,不願和局的一方就要改變棋步)

61. B4 相移 B3

(紅方自認剩餘棋力較優,
不願和局,只好改變棋步)

62. C5 士移 C4

63. A5 仕移 B5

64. D4 卒移 D5

65. A3 傌轉 B4

66. D5 卒移 D6

67. B8 炮移 A8

68. D6 卒移 C6

69. A8 炮移 A7

70. C6 卒移 C7

71. A7 炮移 A6

72. C7 卒移 B7

73. A6 炮移 B6

74. B7 卒移 C7

75. B4 傌轉 A5

76. C8 包移 B8

77. B6 炮移 C6

78. C7 卒移 B7

79. A5 傌轉 B6

80. C2 象移 D2

81. B6 傌轉 C5

82. B8 包吃 B5 仕

83. C6 炮吃 C4 士

84. D2 象移 C2

85. C4 炮移 D4

86. B5 包移 A5

87. B3 相移 B4

88. C2 象移 C3

89. C5 傌轉 B6

90. A5 包移 A6

91. D4 炮移 D5

92. C3 象移 D3

93. B4 相移 B5

94. D3 象移 D4

95. D5 炮移 C5

96. D4 象移 D5

97. B5 相移 A5

98. A6 包移 A7

99. C5 炮移 B5

100. A7 包移 A8

101. B5 炮吃 B7 卒

102. D5 象移 D6

103. A5 相移 A6

104. D6 象移 C6

105. B7 炮移 B8

106. C6 象移 D6

107. A6 相移 A7

108. D6 象移 C6

109. A7 相吃 A8 包

110. C6 象吃 B6 傌

111. A8 相移 A7

112. B6 象移 C6

113. A7 相移 B7

114. C6 象移 D6

115. B7 相移 C7

116. D6 象移 D5

117. C7 相移 C6

118. D5 象移 D4

119. C6 相移 C5

120. D4 象移 D3

121. C5 相移 C4

122. D3 象移 D2

123. C4 相移 C3

124. D2 象移 D1

125. C3 相移 C2

126. D1 象移 D2

127. C2 相吃 D2 象

紅方吃光黑方棋子，
紅方勝

圖例 2

甲君和乙君觀察原始佈陣後，乙君認爲黑方局勢較佳，遂先開口表示"黑棋"，乃由甲君執紅棋先手。

圖 2

A	B	C	D	
包	俥	炮	卒	8
帥	兵	士	卒	7
仕	馬	炮	傌	6
兵			相	5
傌			兵	4
仕	將	士	車	3
相	馬	卒	象	2
包	車	象	俥	1

A B C D

右圖 2　紅方（甲君）先

1. A6 仕吃 B6 馬【備註】
2. B3 將吃 A3 仕
3. A2 相吃 B2 馬
4. A1 包吃 A4 傌
5. B2 相吃 B1 車
6. C7 士吃 C8 炮
7. B8 俥吃 A8 包
8. C8 士移 B8
9. D5 相移 C5
10. C3 士移 B3
11. A5 兵移 B5
12. C1 象吃 D1 俥

【備註】

紅方首着較好之選擇不外乎 A4 傌吃 B3 將，D6 傌吃 C7 士，A7 帥吃 A8 包，A6 仕吃 B6 馬，紅方經過深思精算後，選擇以 A6 仕吃 B6 馬開局，此着既可解仕自身之危，又可解帥被馬吃之危，兼可顧到 C6 炮，看起來是很好的選擇。

13. D6 傌轉 C7

14. B8 士吃 A8 俥

15. A7 帥吃 A8 士

16. D3 車吃 D4 兵

17. C7 傌吃 D8 卒

18. B3 士移 B2

19. A8 帥移 A7

20. B2 士吃 B1 相

21. A7 帥移 A6

22. B1 士移 B2

23. C5 相移 C4

24. D4 車移 D3

25. A6 帥移 A5

26. B2 士移 B3

27. B7 兵移 C7

28. D7 卒吃 C7 兵

29. D8 傌吃 C7 卒

30. B3 士移 B4

31. C4 相移 C5

32. C2 卒移 B2

33. C7 傌轉 B8

34. D2 象移 C2

35. C6 炮移 C7

36. C2 象移 C3

37. C5 相移 C6

38. C3 象移 C4

39. C7 炮移 B7

40. C4 象移 D4

41. B5 兵移 C5

42. B4 士移 C4

43. B6 仕移 B5

44. D4 象移 D5

45. B7 炮移 C7

46. D5 象吃 C5 兵

47. C6 相吃 C5 象

48. C4 士移 D4

49. B5 仕移 B4

50. D4 士移 D5

51. B4 仕移 C4

52. D3 車移 D2

53. C5 相移 B5

54. D1 象移 C1

55. C7 炮移 B7

56. D5 士移 D6

57. C4 仕移 C3

58. D6 士移 C6

59. A5 帥移 A6

60. C6 士移 C5

61. B5 相移 B4

62. C5 士移 B5

63. B4 相移 C4

64. B5 士移 B4

65. A6 帥移 B6

66. A3 將移 B3

67. C3 仕移 C2

68. B3 將移 C3

69. C2 仕吃 D2 車

70. B4 士吃 C4 相

71. D2 仕移 D1

72. C3 將移 C2

73. B7 炮移 C7

74. C4 士移 B4

75. B6 帥移 C6

76. C2 將移 D2

77. D1 仕吃 C1 象

78. A4 包移 A3

79. C1 仕移 B1

80. B2 卒移 C2

81. B1 仕移 B2

82. C2 卒移 C3

83. C7 炮吃 C3 卒

84. D2 將移 C2

85. B2 仕移 A2

86. C2 將吃 C3 炮

87. A2 仕吃 A3 包

88. C3 將移 B3

89. A3 仕移 A2

90. B3 將移 B2

91. A2 仕移 A1

92. B4 士移 B3

93. C6 帥移 C5

94. B2 將移 B1

95. A1 仕移 A2

96. B1 將移 A1

97. C5 帥移 C4

98. A1 將吃 A2 仕

99. B8 傌轉 C7

100. A2 將移 A3

101. C4 帥移 B4

102. B3 士移 C3

103. C7 傌轉 B6

104. C3 士移 D3

105. B6 傌轉 C5

(續參閱次頁殘局圖)

雙方精彩塵戰至第 105 手，留下
如右圖之殘局，接下來輪到黑方
下棋，黑方苦思不得致勝之道，
紅方亦只能防守，無法取勝，雙
方同意以和局收場。

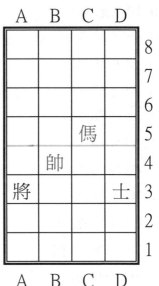

花居盆內終乏生機，
鳥入籠中便減天趣；
不若山間花鳥錯集成文，
翱翔自若，自是悠然會心。

～菜根譚～

田
棋
44

圖例 3

甲君和乙君觀察原始佈陣後，甲君認爲紅棋較有利，於是開口聲明"紅棋"，乃由乙君執黑棋先手。

圖 3

右圖 3 黑方（乙君）先

	A	B	C	D	
8	帥	俥	炮	包	
7	相	炮	傌	俥	
6	卒	仕	車	相	
5	兵			卒	
4	士			兵	
3	仕	象	兵	馬	
2	包	車	傌	士	
1	馬	卒	象	將	

A B C D

1. A4 士吃 A3 仕
2. C2 傌吃 D1 將
3. D8 包吃 B8 俥
4. B6 仕吃 C6 車
5. B3 象吃 C3 兵
6. A8 帥吃 B8 包
7. C1 象吃 D1 傌
8. A7 相吃 A6 卒
9. D5 卒吃 D4 兵
10. C7 傌轉 B6
11. B2 車移 C2
12. D6 相移 D5
13. D4 卒移 C4
14. D5 相移 D4
15. A2 包移 B2
16. B7 炮吃 B2 包
17. C2 車吃 B2 炮
18. C8 炮移 D8
19. B2 車移 B3
20. C6 仕移 C5
21. A3 士移 A4
22. D4 相吃 C4 卒
23. C3 象吃 C4 相
24. D8 炮吃 D3 馬
25. B3 車吃 D3 炮

田棋

26. D7 俥吃 D3 車

27. D2 士吃 D3 俥

28. C5 仕吃 C4 象

29. A1 馬轉 B2

30. B8 帥移 C8

31. B2 馬轉 C3

32. C8 帥移 C7

33. A4 士移 B4

34. C4 仕移 C5

35. B1 卒移 B2

36. C7 帥移 C6

37. D3 士移 D4

38. C6 帥移 D6

39. D4 士移 C4

40. C5 仕移 D5

41. B4 士移 B5

42. D6 帥移 C6

43. C3 馬轉 B4

44. B6 俥轉 C5

(紅方失著，錯估
黑方應棋)

接續第 45 手輪由黑方下棋

45. C4 士吃 C5 俥

46. D5 仕吃 C5 士

47. B5 士吃 C5 仕

48. C6 帥吃 C5 士

49. B4 馬吃 C5 帥

50. A5 兵移 A4

51. D1 象移 C1

52. A6 相移 A5

53. C1 象移 C2

54. A5 相移 B5

55. C5 馬轉 D4

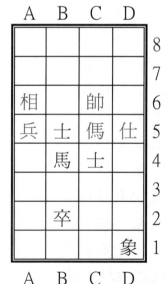

56. A4 兵移 A5

57. C2 象移 C3

58. B5 相移 B4

59. D4 馬轉 C5

60. B4 相移 B5

61. C3 象移 C4

62. A5 兵移 A6

63. B2 卒移 B3

64. A6 兵移 A7

65. C5 馬轉 D6

66. A7 兵移 A6

67. D6 馬轉 C7

68. A6 兵移 A5

69. B3 卒移 A3

70. A5 兵移 A6

71. A3 卒移 A4

72. A6 兵移 A7

73. C7 馬轉 B8

74. A7 兵移 A6

75. B8 馬轉 A7

76. A6 兵移 B6

77. A7 馬吃 B6 兵

78. B5 相吃 B6 馬

79. C4 象移 C5

80. B6 相移 A6

81. C5 象移 B5

82. A6 相移 A7

83. B5 象移 B6

84. A7 相移 A8

85. B6 象移 B7

86. A8 相移 B8

87. B7 象吃 B8 相

黑方吃光紅方棋子，

黑方勝

備註：

第一局及本局對弈圖例皆已完整呈現吃光棋子的行棋過
程，爲節省篇幅，往後各局之殘局將點到爲止，不再冗長
列述所有棋步。

圖例 4

甲君和乙君觀察原始佈陣後，乙君判斷先手有利，先開口表示"選先"，甲君經思考後選擇紅方，乃由乙君執黑棋先手，開始對弈。

圖 4

右圖 4　黑方（乙君）先

	A	B	C	D	
8	象	包	相	兵	
7	炮	兵	士	卒	
6	馬	卒	象	相	
5	俥			仕	
4	炮			傌	
3	兵	俥	帥	車	
2	卒	仕	包	將	
1	士	馬	車	傌	

A　B　C　D

1. C7 士吃 C8 相
2. A5 俥吃 A6 馬
3. B6 卒吃 B7 兵
4. D1 傌吃 C2 包
5. B8 包吃 B3 俥
6. B2 仕吃 B3 包
7. C1 車吃 C2 傌
8. D6 相吃 C6 象
9. C2 車移 C1
10. A6 俥移 A5
11. C1 車吃 C3 帥
12. B3 仕吃 C3 車
13. D3 車吃 D4 傌
14. C3 仕移 C4
15. D4 車移 D3
16. A3 兵移 B3
17. D3 車吃 D5 仕

18. A5 俥吃 D5 車
19. D2 將移 C2
20. A4 炮吃 A1 士
21. B7 卒移 B6
22. D5 俥移 C5
23. C8 士移 C7

田棋

48

24. A7 炮移 A6

25. B6 卒移 B5

26. C6 相移 B6

(若改以兵、俥連攻黑將，

　應可快速獲勝)

27. C7 士移 B7

28. B6 相吃 B5 卒

29. B7 士移 B6

30. C4 仕移 B4

31. C2 將移 D2

32. B3 兵移 C3

33. B1 馬轉 C2

34. C5 俥移 D5

35. D2 將移 D1

36. D5 俥吃 D1 將

37. C2 馬吃 D1 俥

38. D8 兵吃 D7 卒

39. D1 馬轉 C2

40. A6 炮移 A5

41. A8 象移 B8

42. B5 相移 C5

43. B8 象移 C8

44. A5 炮移 A4

45. C8 象移 D8

46. C5 相移 C4

47. D8 象吃 D7 兵

48. C3 兵移 B3

49. D7 象移 D6

50. C4 相移 C3

51. C2 馬轉 B1

52. B3 兵移 A3

53. A2 卒吃 A3 兵

54. B4 仕移 B3

55. B6 士移 B5

56. B3 仕移 B2

57. B5 士移 B4

58. B2 仕吃 B1 馬

59. A3 卒移 B3

60. B1 仕移 B2

61. B4 士吃 A4 炮

62. B2 仕吃 B3 卒

63. A4 士移 A5

64. B3 仕移 B4

65. D6 象移 C6

66. C3 相移 B3

67. C6 象移 D6

68. B3 相移 A3

　　紅方勝

田棋

49

備註：

前面 4 個圖例都先陳述執棋對弈前觀棋選擇的流程，才開始執棋對弈，想必讀者們對觀棋選擇的流程已經瞭解，下一個圖例之後將省略觀棋選擇的陳述，直接執棋對弈以省篇幅。

另外特別提醒，古來棋界有句話說"起手無悔大丈夫"，在田棋競技中要再加一句"開口無悔大丈夫"；在觀棋選擇的階段，開口選擇後就定案了，不能反反覆覆，這也是棋品的展現。

嗜寂者，觀白雲幽石而通玄
趨榮者，見清歌妙舞而忘倦
唯自得之士，無喧寂，無榮枯
無往非自適之天。

～菜根譚～

圖例 5

右圖 5 （紅方先）

1. B8 俥吃 A8 車
2. A5 象吃 A4 炮
3. D5 相吃 D6 包
4. A3 包吃 A6 仕
5. B1 炮吃 B3 馬
6. A6 包吃 C6 帥
7. D7 傌吃 C6 包
8. A1 車吃 C1 傌
9. B7 俥吃 A7 卒
10. A2 士吃 B2 兵
11. A7 俥吃 A4 象
12. B2 士吃 B3 炮
13. C7 兵移 B7
14. D8 士吃 C8 相
15. A8 俥吃 C8 士
16. D3 馬轉 C4
17. A4 俥吃 C4 馬
18. C3 將吃 C4 俥
19. D4 仕移 D3
20. C4 將移 C3

21. D3 仕吃 D2 象
22. C1 車移 B1
23. C6 傌轉 D5
24. C2 卒移 B2
25. B7 兵移 B8

（俥未吃將，因仕也會
被士、車圍吃）

26. B2 卒移 A2
27. C8 俥移 C7

圖 5

	A	B	C	D	
8	車	俥	相	士	
7	卒	俥	兵	傌	
6	仕	兵	帥	包	
5	象			相	
4	炮			仕	
3	包	馬	將	馬	
2	士	兵	卒	象	
1	車	炮	傌	卒	

A B C D

田棋

51

28. B1 車移 C1

29. D2 仕吃 D1 卒

30. C1 車移 C2

31. B6 兵移 A6

32. C3 將移 D3

33. D5 傌轉 C4

34. B3 士移 B4

35. C4 傌吃 D3 將

36. C2 車吃 C7 俥

37. D6 相移 C6

38. C7 車移 C8

39. C6 相移 C7

40. C8 車吃 B8 兵

41. D1 仕移 D2

42. B4 士移 B5

43. D2 仕移 C2

44. B5 士移 B6

45. C2 仕移 B2

46. B6 士吃 A6 兵

47. B2 仕吃 A2 卒

48. A6 士移 B6

49. A2 仕移 B2

50. B8 車移 A8

51. D3 傌轉 C4

52. A8 車移 A7

53. C7 相移 C8

54. B6 士移 B7

55. C4 傌轉 D5

56. A7 車移 A8

57. D5 傌轉 C6

58. A8 車吃 C8 相

59. C6 傌吃 B7 士

60. C8 車移 B8

61. B2 仕移 A2

62. B8 車吃 B7 傌

63. A2 仕移 A3

64. B7 車移 A7

和　棋

接續由 A7 車在 B7、C7、D7 間隨著 A3 仕在 B3、C3、D3
間的移動而追吃仕，終因連續追吃不到而成和局，因紅方
只剩最後一顆棋子，此時的重複追吃並不算犯規。

圖例 6

圖 6

右圖 6 （紅方先）

1. B1 俥吃 C1 車
2. D1 卒吃 D2 帥
3. A8 仕吃 B8 士
4. C7 將吃 B7 相
5. A6 炮吃 C6 車
6. A2 包吃 A4 俥
7. A3 相吃 A4 包
8. A5 象吃 A4 相
9. C2 傌吃 B3 包
10. A4 象移 B4
11. B8 仕吃 C8 士
12. D7 馬吃 C8 仕
13. B3 傌轉 A2
14. B7 將吃 A7 傌
15. C1 俥移 B1
16. C8 馬轉 D7
17. B1 俥吃 B2 卒
18. B4 象移 A4
19. C3 兵移 B3
20. D7 馬吃 C6 炮

A	B	C	D	
仕	士	士	炮	8
傌	相	將	馬	7
炮	卒	車	兵	6
象			兵	5
俥			馬	4
相	包	兵	象	3
包	卒	傌	帥	2
仕	俥	車	卒	1

A B C D

21. D5 兵移 C5
22. C6 馬轉 D7
23. D6 兵移 C6
24. B6 卒吃 C6 兵
25. C5 兵吃 C6 卒
26. A4 象移 B4
27. C6 兵移 B6
28. D3 象移 C3

29. D8 炮吃 D4 馬

（紅炮再不吃馬就沒機會了）

30. D7 馬轉 C6

31. B3 兵移 A3

（紅方這步好棋讓黑方傷透腦筋，因為接續紅方有以兵、
俥逼吃黑將之着，黑方要保將或保象很難抉擇，若要保將
則要抓紅炮還要費一番工夫。）

雙方下完 31 手後形成右圖之
殘局，接續第 32 手輪由黑方
下棋：

32. B4 象移 B5

（黑方 B4 象移 B5 顯然是想冒
　險保留一點贏棋的機會，若
　B4 象移 C4 則失將換俥後可
　吃到炮，紅方有紅仕壓陣，
　易成和局）

33. D4 炮移 D5

（紅方看出馬不敢吃炮，而先
　移炮圖謀生路）

34. B5 象移 A5

35. D5 炮移 D6

36. A7 將移 A8

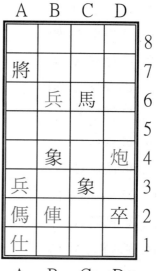

37. B6 兵移 B7

（紅方移兵，逼黑方以馬
　　換兵，又可讓紅炮移動
　　空間更寬廣）

38. C6 馬吃 B7 兵

39. B2 俥吃 B7 馬

40. A5 象移 A6

41. B7 俥移 C7

42. C3 象移 D3

43. D6 炮移 D7

44. A8 將移 B8

45. D7 炮移 D8

46. B8 將移 C8

47. C7 俥移 D7

48. D3 象移 C3

49. D7 俥吃 D2 卒

50. C3 象移 D3

51. D2 俥移 C2

52. C8 將吃 D8 炮

53. A1 仕移 B1

54. A6 象移 A5

55. B1 仕移 B2

56. A5 象移 A4

57. A3 兵移 B3

58. A4 象移 A3【備註】

59. C2 俥移 C1

60. D3 象移 D2

61. B3 兵移 B4

62. A3 象移 A4

63. B4 兵移 B5

64. A4 象移 B4

65. B5 兵移 B6

66. B4 象移 B5

67. B6 兵移 B7

68. B5 象移 B6

69. B7 兵移 B8

70. B6 象移 B7

71. B8 兵移 C8

72. D8 將移 D7

73. C8 兵移 D8

74. D7 將移 C7

75. D8 兵移 D7

(如果紅方不加思索直接
以俥換將就犯錯上當了)

76. C7 將移 C8

77. C1 俥吃 C8 將

78. D2 象移 D3

79. B2 仕移 B3

80. D3 象移 D4

81. B3 仕移 B4

82. D4 象移 D5

83. B4 仕移 B5

84. D5 象移 D6

85. B5 仕移 B6

86. B7 象移 B8

87. C8 俥移 C7

88. D6 象吃 D7 兵

89. C7 俥移 C6

90. D7 象移 D6

91. C6 俥移 C5

92. D6 象移 D5

93. B6 仕移 B7

94. D5 象吃 C5 俥

95. B7 仕吃 B8 象

紅方優勢勝

黑方有機會求和而冒險求勝，可惜不能如願，黑方第 58 手 A4 象移 A3，讓 B3 兵有機會出來威脅黑將，種下敗因。

【備註】

上一圖例，下至第 57 手後留下如下圖之殘局接續第 58 手輪由黑方下棋，黑方走 A4 象移 A3，最終輸棋。

如果改走其他棋步，結果又如何呢？請看下述對弈過程：

	A	B	C	D	
				將	8
					7
					6
					5
	象				4
		兵		象	3
	傌	仕	俥		2
					1

58. D3 象移 C3

59. C2 俥移 C1

60. C3 象吃 B3 兵

61. B2 仕吃 B3 象

62. D8 將移 D7

63. C1 俥移 B1

64. D7 將移 D6

65. B1 俥移 A1

66. D6 將移 D5

67. A2 傌轉 B1

68. D5 將移 D4

69. A1 俥吃 A4 象

70. D4 將移 D3

71. A4 俥移 B4

72. D3 將移 C3

73. B4 俥移 B5

74. C3 將移 C4

75. B1 傌轉 A2

76. C4 將移 C5

77. B5 俥移 B6

78. C5 將移 B5

79. B6 俥移 B7

80. B5 將移 B6

81. B7 俥移 B8

82. B6 將移 B7

83. B8 俥移 C8

和 棋

一步之差結局不同，下棋畢竟還是要步步為營，考驗雙方的專注力；避免明顯的失誤。

在這裡要特別一提的是俥、傌要成功逼吃到將(或士、象)，只有類似下列兩種形式的佈陣：

	A	B	C	D	
8					
7					
6				將	
5		傌			
4					
3				俥	
2					
1					

	A	B	C	D	
8					
7					
6			傌	將	
5					
4					
3			俥		
2					
1					

但此例紅方已來不及完成這樣的佈陣，空有棋力上的優勢，也只能以和局收場。

附註： 右上圖若紅傌位在 C7，黑將位在 C8，亦會形成俥、傌成功逼吃到將（或士、象）的佈陣。

有了以上的認知，如果黑方碰到如下圖接續輪由黑方下棋的殘局，黑將就不會急著吃仕而掉入紅方所設下的佈陣陷阱了。

A	B	C	D	
		傌	仕	8
			將	7
				6
		俥		5
				4
				3
				2
				1

A　B　C　D

登高使人心曠，臨流使人意遠；
讀書於雨雪之夜，使人神清；
舒嘯於丘阜之嶺，使人興邁。

～菜根譚～

圖例 7

右圖 7 例 1 （黑方先手）

圖 7

	A	B	C	D	
8	帥	兵	相	卒	8
7	馬	仕	象	傌	7
6	炮	包	炮	車	6
5	將			俥	5
4	包			士	4
3	俥	仕	士	卒	3
2	馬	傌	相	象	2
1	兵	卒	兵	車	1

A B C D

1. D6 車吃 D5 俥
2. B3 仕吃 C3 士
3. C7 象吃 D7 傌
4. C2 相吃 D2 象
5. D1 車吃 C1 兵
6. B2 傌吃 C1 車
7. D5 車移 C5
8. C3 仕移 C4
9. D4 士吃 C4 仕
10. C6 炮吃 C4 士
11. C5 車吃 C4 炮
12. A6 炮吃 A4 包
13. C4 車吃 A4 炮
14. A3 俥吃 A4 車
15. A5 將吃 A4 俥
16. A8 帥吃 A7 馬
17. B6 包移 B5
18. B7 仕移 B6
19. A4 將移 B4
20. B6 仕移 C6

21. B1 卒吃 A1 兵
22. D2 相吃 D3 卒
23. B4 將移 C4
24. C1 傌轉 B2
25. A1 卒移 B1
26. C6 仕移 D6
27. A2 馬轉 B3
28. D3 相移 C3

黑方認輸，紅方勝

田
棋

60

圖 7 例 2

黑方先

1. C3 士吃 B3 仕

2. D5 俥吃 A5 將

3. D2 象吃 C2 相

4. A3 俥吃 A2 馬

5. A4 包吃 A6 炮

6. C6 炮吃 A6 包

7. B6 包吃 B2 俥

8. B7 仕吃 C7 象

9. D6 車移 D5

10. A5 俥移 A4

11. B3 士移 B4

12. A8 帥吃 A7 馬

13. D1 車吃 C1 兵

14. C7 仕移 C6

15. B1 卒吃 A1 兵

16. A6 炮移 B6

17. D4 士移 C4

18. B6 炮移 B7

19. B2 包吃 B7 炮

20. A7 帥吃 B7 包

21. C2 象移 B2

22. A4 俥移 A5

23. D5 車吃 D7 傌

24. C8 相移 C7

25. B2 象吃 A2 俥

26. A5 俥移 A6

27. D8 卒移 C8

28. B8 兵吃 C8 卒

29. D7 車移 D8

30. B7 帥移 B6

31. A2 象移 B2

32. B6 帥移 B5

33. B4 士移 B3

34. B5 帥移 B4

35. D3 卒移 C3

36. A6 俥移 B6

37. C4 士移 D4

38. C7 相移 D7

39. D8 車吃 C8 兵

40. C6 仕移 C7

41. B3 士移 A3

42. B6 俥移 A6

43. B2 象移 A2

44. C7 仕吃 C8 車

45. C3 卒移 B3
46. B4 帥移 A4
47. C1 車吃 C8 仕
48. A6 俥移 B6
49. A2 象移 B2
50. A4 帥吃 A3 士
51. B3 卒吃 A3 帥
52. B6 俥吃 B2 象
53. D4 士移 C4

54. B2 俥移 A2
55. A1 卒移 B1
(同樣是一卒，在 A1 卒
和 A3 卒中二選一，當
然是 移 A1 卒，讓紅俥
吃 A3 卒後更靠近黑
士，黑士才可更方便壓
制紅俥）
56. A2 俥吃 A3 卒
57. C4 士移 B4

接續第 58 手輪由紅方下棋

58. A3 俥移 A2
59. B4 士移 B3
60. A2 俥移 A1
61. B3 士移 B2
62. D7 相移 C7
63. C8 車移 D8
64. C7 相移 D7
65. D8 車移 C8
66. D7 相移 C7
67. C8 車移 D8
(紅方犯規，黑方可提出異議)

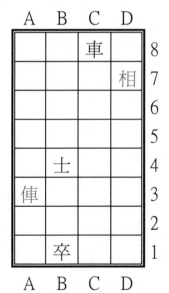

雙方各據一隅，壓制對方，但都無法吃到對方棋子，但紅
方有犯規的問題存在。

田棋的勝負與和局並不一定要弈至最後才決定，對弈過程
中，只要雙方同意即可決定勝負與和棋，此例雙方下完第
67 手後留下如圖之殘局，雙方同意以和局收場就以和棋收
場。若黑方主張紅相不能以重複的棋步連續追吃黑車（因
黑方還有三顆棋子，不是僅剩一顆），則紅方必須改變棋步
繼續對弈，過程如下：

接續第 68 手輪由紅方下棋

	A	B	C	D	
8				車	8
7			相		7
6					6
5					5
4					4
3					3
2		士			2
1	俥	卒			1

68. C7 相移 C8
69. D8 車移 D7
70. C8 相移 C7
71. D7 車移 D6
72. C7 相移 C6
73. D6 車移 D5
74. C6 相移 C5
75. D5 車移 D4
76. C5 相移 C4
77. D4 車移 D3
78. C4 相移 D4
79. D3 車移 D2

田棋

63

80. D4 相移 D3　　　　85. B2 士移 C2

81. D2 車移 C2　　　　86. A1 俥移 A2

82. D3 相移 D2　　　　87. C2 士移 B2

83. C2 車移 C1　　　　88. D1 相吃 C1 車

84. D2 相移 D1　　　　89. B2 士吃 A2 俥

　　　　　　　　　　90. C1 相吃 B1 卒

至此黑方僅剩 A2 士，紅方僅剩 B1 相，輪由黑方下棋，黑
士依然追吃不到紅相，還是以和棋收場。但若黑方第 85 手
B2 士不移 C2 改移 A2，黑方可以贏棋。

孤雲出岫，去留一無所繫
朗鏡懸空，靜躁兩不相干

~菜根譚~

圖例 8

右圖 8 （紅方先）

1. C3 傌吃 D2 士
2. A2 馬吃 B1 仕
3. D7 炮吃 D5 士
4. C7 包吃 A7 仕
5. C6 俥吃 D6 車
6. D4 包吃 D6 俥
7. A4 炮吃 A6 象
8. A5 象吃 A6 炮
9. D3 俥移 C3
10. A3 車吃 A1 帥
11. C1 相吃 B1 馬
12. A1 車移 A2
13. C3 俥吃 B3 卒
14. B6 將移 C6
15. B3 俥移 C3
16. C6 將移 B6
17. B1 相移 A1【備註】
18. A2 車移 A3
19. C3 俥吃 A3 車
20. A7 包吃 A3 俥

圖 8

A	B	C	D	
兵	兵	兵	傌	8
仕	馬	包	炮	7
象	將	俥	車	6
象			士	5
炮			包	4
車	卒	傌	俥	3
馬	卒	卒	士	2
帥	仕	相	相	1

A　B　C　D

21. D8 傌轉 C7
22. B6 將移 C6
23. C7 傌吃 D6 包
24. C6 將吃 D6 傌
25. D5 炮移 D4
26. D6 將移 D5
27. D2 傌轉 C3
28. B2 卒移 B3
29. C3 傌轉 B4

30. D5 將吃 D4 炮
31. B4 傌吃 A3 包
32. B7 馬吃 C8 兵
33. A1 相移 A2
34. A6 象移 Λ7
35. A2 相移 B2
36. C2 卒移 C3
37. B2 相吃 B3 卒
38. D4 將移 C4
39. D1 相移 D2
40. A7 象吃 A8 兵
41. A3 傌轉 B2
42. A8 象吃 B8 兵

43. B3 相吃 C3 卒
44. C4 將移 B4
45. B2 傌轉 C1
46. B8 象移 B7
47. D2 相移 D1
48. B4 將移 C4
49. C3 相移 B3
50. C4 將移 C3
51. B3 相移 A3
52. C3 將移 C2
53. D1 相移 D2
54. C2 將吃 C1 傌
黑方優勢勝

【備註】

紅方第 17 手 B1 相移 A1 種下敗因，若改走 D8 傌轉 C7，
看看是否有不同結果？對弈過程如下：

	A	B	C	D	
8	兵	兵	兵	傌	8
7	包	馬			7
6	象	將		包	6
5				炮	5
4					4
3			俥		3
2	車	卒	卒	傌	2
1		相		相	1
	A	B	C	D	

17. D8 傌轉 C7

18. A7 包吃 C7 傌

19. B1 相移 A1

20. B6 將移 B5

21. A1 相吃 A2 車

22. C7 包移 C6

23. C8 兵移 D8

24. B5 將移 B4

25. B8 兵移 C8

26. A6 象移 A7

27. C8 兵移 C7

28. A7 象吃 A8 兵

29. C3 俥吃 C2 卒

30. A8 象移 B8

31. C2 俥移 C1

32. B8 象移 C8

33. A2 相移 A3

34. C8 象吃 C7 兵

35. C1 俥移 B1

36. D6 包吃 D2 傌

37. D1 相吃 D2 包

38. C7 象移 D7

39. D2 相移 C2

40. D7 象吃 D8 兵

41. D5 炮移 D4

42. B4 將移 C4

43. B1 俥吃 B2 卒

44. B7 馬轉 A6

45. A3 相移 A4

46. C4 將吃 D4 炮

47. A4 相移 A5

48. D4 將移 C4

49. A5 相吃 A6 馬

50. C4 將移 C3

51. C2 相移 D2

52. C3 將移 C2

53. B2 俥移 B3

54. C2 將吃 D2 相

55. A6 相移 B6

56. C6 包移 D6

57. B6 相移 C6

58. D6 包移 D5

59. B3 俥移 B4

60. D2 將移 D3

61. B4 俥移 B5

62. D3 將移 D4

63. C6 相移 C7

64. D5 包移 D6

65. B5 俥移 B6

66. D4 將移 D5

67. B6 俥移 B7

68. D5 將移 C5

69. B7 俥移 B8

70. C5 將移 C6

71. B8 俥吃 D8 象

72. C6 將吃 C7 相

73. D8 俥吃 D6 包

接續因輪由黑方下棋，追吃不到紅俥而形成和局。

圖例 9

圖 9

	A	B	C	D	
8	車	炮	士	馬	8
7	包	卒	傌	將	7
6	相	炮	帥	士	6
5	卒			馬	5
4	卒			兵	4
3	仕	車	包	兵	3
2	相	象	象	俥	2
1	俥	兵	傌	仕	1

A B C D

右圖 9　紅方先

1. C7 傌吃 D6 士
2. C3 包吃 A3 仕
3. A2 相吃 A3 包
4. D5 馬吃 C6 帥
5. B6 炮吃 B2 象
6. B3 車移 C3
7. A3 相移 B3
8. C3 車移 C4
9. A6 相吃 A7 包
10. A8 車吃 B8 炮
11. B3 相移 B4
12. C4 車吃 D4 兵
13. D6 傌轉 C5
14. D4 車移 D5
15. B4 相移 C4
16. B7 卒移 C7
17. C5 傌轉 B4
18. C2 象吃 B2 炮
19. C1 傌吃 B2 象
20. B8 車吃 B4 傌

21. C4 相吃 B4 車
22. C8 士移 B8
23. A1 俥吃 A4 卒
24. B8 士移 B7
25. A7 相移 A6
26. B7 士移 B6
27. A4 俥吃 A5 卒
28. B6 士吃 A6 相
29. A5 俥吃 D5 車

田棋

30. C6 馬吃 D5 俥
31. D2 俥移 C2
32. A6 士移 A5
33. B2 傌轉 A3
34. A5 士移 A4
35. C2 俥移 C3
36. C7 卒移 C6
37. D3 兵移 D2
38. D7 將移 C7
39. D2 兵移 C2
40. C7 將移 B7
41. D1 仕移 D2
42. B7 將移 B6
43. D2 仕移 D3
44. C6 卒移 D6
45. D3 仕移 D4
46. D5 馬轉 C6
47. C2 兵移 D2
48. B6 將移 B5
49. B1 兵移 B2
50. D8 馬轉 C7
51. C3 俥吃 C6 馬
52. A4 士吃 A3 傌
53. C6 俥吃 C7 馬

54. B5 將吃 B4 相
55. B2 兵移 C2
56. B4 將移 B5
57. D4 仕移 C4
58. B5 將移 B6
59. C4 仕移 B4
60. B6 將移 B5
61. B4 仕移 C4
62. A3 士移 A4
63. C2 兵移 C3
64. A4 士移 A5
65. C3 兵移 B3
66. B5 將移 B6
67. B3 兵移 B4
68. D6 卒移 D7【備註】
69. C7 俥吃 D7 卒
70. B6 將移 C6
71. D2 兵移 D3
72. A5 士移 A6
73. B4 兵移 B5
74. A6 士移 B6
75. B5 兵移 C5
76. C6 將移 D6
77. D7 俥移 D8

78. D6 將移 D7 83. C4 仕移 C5

79. D8 俥移 C8 84. D8 將吃 C8 俥

80. B6 士移 B7 85. C6 兵移 D6

81. C5 兵移 C6 86. C8 將移 C7

82. D7 將移 D8 87. D3 兵移 C3

 88. B7 士移 B6

【備註】第 68 手黑方棄黑卒是不讓黑卒成為圍攻俥的絆
　　　　腳石。

第 88 手黑方下完棋後留下如右下圖之殘局，紅方勝券在
握，黑方理應投降認輸，但黑方執意續拼，行棋過程如下：
圖例（九）第 88 手下完後留下如下圖之殘局，

接續輪由紅方下棋

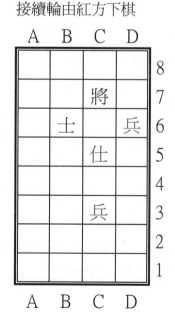

89. C3 兵移 C4

90. C7 將移 B7

91. D6 兵移 D7

92. B7 將移 B8

93. C4 兵移 B4

94. B8 將移 A8

95. B4 兵移 A4

96. A8 將移 A7

97. A4 兵移 A5

98. B6 士移 A6

99. A5 兵移 B5 106. A7 將移 A8

100. A6 士移 B6 107. C8 兵移 B8

101. D7 兵移 C7 108. A8 將移 A7

102. A7 將移 A8 109. A5 兵移 A6

103. B5 兵移 A5 110. B6 士吃 A6 兵

104. A8 將移 A7 111. C5 仕移 B5

105. C7 兵移 C8 紅方勝

本棋局黑方犯了棋勢研判上的錯誤，在紅方尚有雙兵的情況下，雖然棄卒抓俥成功，也保不了和局，唯有以將換仕方能確保和局，對弈過程中也有多次以將換仕的機會，可惜黑方未能掌握。

自古以來即有事後諸葛，當局者迷旁觀者清的說法，在行棋過程中，這是常見的事情，經常下棋下到最後怎麼輸的都不知道，如果能把對弈過程每一步棋全部記錄下來，至少能當個事後諸葛，瞭解輸棋的原因，避免下次發生同樣的失誤，但是說來簡單，歷史總是不斷重演。

不同的失誤總是在不同的情境發生，自己會發生失誤，對手也會有失誤，這也增加了競技的樂趣。況且真要經常做鉅細靡遺的記錄，豈不破壞了行棋的閒情雅致，偶一為之可也，通常還是保持休閒的心情，品味下棋的樂趣，方能嘗到棋藝的真味吧。

圖例 10

圖 10

右圖 10　紅方先

	A	B	C	D	
	仕	兵	傌	將	8
	俥	卒	包	車	7
	包	卒	兵	卒	6
	炮			炮	5
	士			帥	4
	相	士	仕	象	3
	象	傌	相	車	2
	馬	馬	兵	俥	1

A　B　C　D

1. C3 仕吃 B3 士
2. A4 士吃 A5 炮
3. C8 傌吃 D7 車
4. B1 馬吃 C2 相
5. B3 仕移 B4
6. C7 包吃 A7 俥
7. A8 仕吃 A7 包
8. D8 將吃 D7 傌【備註】
9. D5 炮吃 D7 將
10. D6 卒移 D5
11. D4 帥移 C4
12. C2 馬吃 D1 俥
13. A3 相吃 A2 象
14. A6 包吃 A2 相
15. B2 傌轉 A3
16. B6 卒吃 C6 兵
17. A7 仕吃 B7 卒
18. A5 士移 A4【備註】
19. B4 仕移 B3
20. A2 包移 B2

21. A3 傌吃 B2 包
22. A1 馬吃 B2 傌
23. D7 炮吃 D3 象
24. D1 馬轉 C2
25. B3 仕吃 B2 馬
26. C2 馬吃 D3 炮
27. B2 仕移 B3
28. D3 馬吃 C4 帥
29. B3 仕移 C3

田棋

73

30. A4 士移 B4
31. B7 仕移 B6
32. C6 卒移 C5
33. B6 仕移 C6
34. C5 卒移 B5
35. C6 仕移 C5
36. C4 馬轉 B3
37. C3 仕移 D3
38. D2 車移 D1
39. D3 仕移 D2
40. D1 車吃 C1 兵
41. C5 仕吃 D5 卒
42. B5 卒移 B6
43. D5 仕移 D4
44. C1 車移 B1
45. D2 仕移 D3
46. B3 馬轉 C4
47. D3 仕移 C3
48. C4 馬轉 B3
49. C3 仕移 D3
50. B1 車移 B2
51. D3 仕移 C3
52. B2 車移 A2
53. C3 仕移 D3

54. A2 車移 A3
55. D3 仕移 C3
56. A3 車移 A4
57. C3 仕移 D3
58. A4 車移 A5
59. D3 仕移 C3
60. A5 車移 B5
61. C3 仕移 D3
62. B6 卒移 B7
63. B8 兵吃 B7 卒
64. B5 車吃 B7 兵
65. D4 仕移 D5
66. B7 車移 C7
67. D5 仕移 D6
68. B4 士移 C4
69. D6 仕移 C6
70. C7 車移 D7
71. C6 仕移 D6
72. D7 車移 C7
73. D6 仕移 D7
74. C7 車移 C6
75. D7 仕移 D6
76. C6 車移 C7
77. D6 仕移 D7

78. C7 車移 C6

79. D7 仕移 D6【備註】

80. C6 車移 B6

81. D6 仕移 C6

82. B6 車移 B5

83. C6 仕移 D6

84. B5 車移 A5

85. D6 仕移 C6

86. B3 馬轉 C2

87. D3 仕移 D2

88. C4 士移 C3

89. C6 仕移 D6

90. C2 馬轉 B3

91. D6 仕移 C6

92. B3 馬轉 C4

93. C6 仕移 B6

94. A5 車移 A4

95. B6 仕移 C6

96. A4 車移 A3

97. C6 仕移 C5

98. C4 馬轉 B3

99. C5 仕移 B5

100. A3 車移 A2

101. D2 仕移 D1

102. C3 士移 C2

103. B5 仕移 B4

104. A2 車移 A1

105. B4 仕吃 B3 馬

106. A1 車吃 D1 仕

　　　黑方勝

【備註】

黑方第 8 手不先吃 D1 俥而選擇吃傌丟將，看似不合情理，若仔細推敲也非毫無道理。

此例黑方第 18 着及第 24 着是絕妙好棋，讓黑方反守為攻。在黑方有雙卒的情況，紅方第 27 着棄帥保仕是必然的選擇。

紅方第 69 手至第 79 手之間的連續重複追吃黑車，違反田棋禁止規則，紅方犯規，但因黑方未提出異議而自行改變棋步，棋局依然繼續進行。

圖例 11

右圖 11 黑方先

1. B8 將吃 A8 帥
2. C1 仕吃 C2 象
3. D7 包吃 B7 仕
4. A5 俥吃 A6 車
5. A7 車吃 A6 俥
6. C6 相吃 C7 象
7. A6 車吃 B6 傌
8. C2 仕吃 C3 包
9. B7 包吃 B3 炮
10. D6 相移 C6
11. B6 車移 A6
12. C6 相移 B6
13. A6 車移 A5
14. D5 俥吃 D8 士
15. C8 士吃 D8 俥
16. B1 傌轉 C2
17. B3 包移 B4
18. A1 炮吃 A3 馬
19. A8 將移 B8
20. B6 相移 A6

21. A5 車移 B5
22. C7 相移 C6
23. B8 將移 B7
24. A6 相移 A5
25. B7 將移 B6
26. C6 相移 C5
27. D8 士移 D7
28. A5 相吃 A4 馬
29. B2 卒吃 A2 兵

圖 11

	A	B	C	D	
8	帥	將	士	士	
7	車	仕	象	包	
6	車	傌	相	相	
5	俥			俥	
4	馬			卒	
3	馬	炮	包	卒	
2	兵	卒	象	兵	
1	炮	傌	仕	兵	

A B C D

30. C3 仕移 C4

31. B6 將移 C6

32. C5 相吃 B5 車

33. C6 將移 C5

34. C2 傌吃 D3 卒

35. C5 將吃 B5 相

36. A3 炮移 B3

37. B5 將移 A5

38. A4 相吃 B4 包

39. A5 將移 A4

40. B4 相移 B5

41. A4 將移 B4

42. B3 炮移 B2

43. B4 將吃 B5 相

44. B2 炮移 B1

45. B5 將移 B4

46. C4 仕吃 D4 卒

47. D7 士移 D6

48. D2 兵移 C2

49. B4 將移 B5

50. C2 兵移 B2

51. B5 將移 C5

52. B2 兵吃 A2 卒

53. C5 將移 D5

54. D4 仕移 C4

55. D5 將移 D4

56. C4 仕移 C5

57. D4 將吃 D3 傌

58. D1 兵移 D2

59. D3 將移 C3

60. B1 炮移 C1

61. C3 將移 C4

62. C1 炮移 D1

63. C4 將吃 C5 仕

64. D1 炮吃 D6 士

　　　紅方勝

此例對弈過程頗值玩味，棋局前段，紅方讓黑方在甜蜜的連續吃棋優勢中失去戒心，巧妙建立棋局中段的有利形勢。棋局後段紅方更顯出胸有成竹的俐落棋風，不吝於棄棋換勢，算準棋步後，連續丟相、丟傌、丟仕後再以炮打士，以兵剋將取勝。

右爲圖例 11 下完第 42 手之殘局，黑方原以將吃相而敗戰收場。若黑方改以將吃仕，不知是否能夠搏得和局收場？

以下作個嘗試：

圖例 11 之殘局，接續
第 43 手輪由黑方下棋

	A	B	C	D	
8					
7				士	
6					
5		相			
4		將	仕	卒	
3				傌	
2	卒	炮		兵	
1				兵	

A B C D

43. B4 將吃 C4 仕
44. D3 傌吃 C4 將
45. D7 士移 D6
46. B2 炮移 C2
47. D4 卒移 D5
48. D1 兵移 C1
49. A2 卒移 A3
50. C1 兵移 B1
51. A3 卒移 A2
52. C2 炮移 C1
53. A2 卒移 A3
54. B1 兵移 B2
55. A3 卒移 A4
56. B5 相移 A5
57. A4 卒移 B4
58. D2 兵移 D3

59. D5 卒移 C5
60. A5 相移 B5
61. B4 卒移 A4
62. B2 兵移 B3
63. D6 士移 C6
64. B5 相移 A5
65. C6 士移 B6
66. C1 炮移 B1
67. B6 士移 A6
68. B1 炮移 A1

69. C5 卒移 C6
70. C4 傌轉 B5
71. A6 士移 B6
72. A1 炮移 B1
73. C6 卒移 C7

74. A5 相吃 A4 卒
75. B6 士移 B7
76. B5 傌轉 C6
77. B7 士移 A7
78. B1 炮移 A1
黑士無路可逃，紅方勝

假設第 75 手黑方改走黑卒，變化如下：
75. C7 卒移 D7
76. D3 兵移 C3
77. D7 卒移 C7
78. C3 兵移 C4
79. C7 卒移 D7
80. C4 兵移 C5
81. B6 士移 B7

82. B5 傌轉 C6
83. B7 士移 C7
84. B1 炮移 C1
85. C7 士移 C8
86. C6 傌轉 B7
87. C8 士移 B8
88. C1 炮移 B1
黑士無法動彈，以兵壓卒後，紅方勝

假設第 87 手黑方改走 C8 士移 D8，變化如下：
87. C8 士移 D8
88. B3 兵移 C3
89. D7 卒移 C7
90. C3 兵移 D3
91. C7 卒移 D7
92. A4 相移 B4

93. D7 卒移 C7
94. D3 兵移 D4
95. C7 卒移 D7
96. D4 兵移 D5
97. D7 卒移 C7
98. C1 炮移 D1

田棋

99. C7 卒移 D7

100. D5 兵移 D6

　　紅方勝

紅方在圍攻黑士的過程中必須步步爲營，不能燥進，既不能讓黑士吃到傌，又不能讓黑士繞過傌而接近炮，其實並不容易，稍一失神即前功盡棄。

另外值得一提的是，在過程中，紅方不急著吃黑卒，一方面是怕壞了圍攻的佈局，一方面讓黑卒留著也可以當黑士的絆腳石，阻礙黑士的活路。

接續第 45 手輪由黑方下棋

循前例繼續探討右圖之殘局，探索黑方求和之道，假設黑方第 45 手原 D7 士移 D6 改爲 D7 士移 C7 作另一種嘗試，變化如下：

45. D7 士移 C7

46. B5 相移 B4

47. C7 士移 C6

48. B2 炮移 C2

49. C6 士移 B6

50. D1 兵移 C1

51. B6 士移 A6

	A	B	C	D	
8					
7				士	
6					
5		相			
4			傌	卒	
3					
2	卒	炮		兵	
1				兵	

田棋

52. C4 傌轉 B5
53. A6 士移 A5
54. C2 炮移 B2

以下黑士無法動彈，兩枚紅兵分別壓制兩枚黑卒，黑方再度求和失敗。

黑方不信邪，繼續挑戰，紅方只得繼續奉陪：

45. D7 士移 C7
46. B5 相移 B4
47. C7 士移 C6
48. B2 炮移 C2
49. C6 士移 B6
50. D1 兵移 C1
51. A2 卒移 B2
52. C2 炮移 C3
53. B2 卒移 B3
54. B4 相吃 B3 卒
55. B6 士移 A6
56. C3 炮移 C2
57. A6 士移 A5
58. C2 炮移 B2
59. A5 士移 A4
60. B2 炮移 B1
61. A4 士移 A3
62. C1 兵移 C2
63. A3 士移 A2
64. B1 炮移 C1
65. A2 士移 B2
66. C1 炮移 D1
67. B2 士吃 C2 兵
68. D1 炮吃 D4 卒
69. C2 士移 C3
70. C4 傌轉 B5
71. C3 士吃 B3 相
和 棋

紅方依然用老套路圍攻，殊不知黑方已看出破綻，利用 A2 卒阻炮攻勢，終於挑戰成功，以和棋收場。

這下子換紅方不服氣了，苦思一套自認為萬無一失毫無破綻的勝利方程式，以下對弈過程，看看是否真的天衣無縫？

對弈過程如下：

45. D7 士移 C7
46. B2 炮移 B1
47. C7 士移 C6
48. B1 炮移 C1
49. C6 士移 B6
50. B5 相移 B4
51. A2 卒移 B2
52. C1 炮移 B1
53. B6 士移 A6
54. B4 相移 B3
55. A6 士移 A5
56. B3 相吃 B2 卒
57. A5 士移 A4
58. C4 傌轉 B3
59. A4 士移 B4
60. D2 兵移 C2
61. D4 卒移 D5
62. D1 兵移 D2
63. D5 卒移 D6
64. C2 兵移 C3
65. D6 卒移 D7

66. C3 兵移 C4
67. B4 士移 B5
68. D2 兵移 C2
69. D7 卒移 D8
70. C4 兵移 D4
71. D8 卒移 D7
72. B3 傌轉 C4
73. B5 士移 C5
74. B1 炮移 C1
75. C5 士移 C6
76. C4 傌轉 B5
77. C6 士移 B6
78. C1 炮移 B1
79. D7 卒移 D8
80. D4 兵移 D5
81. D8 卒移 C8
82. B2 相移 B3
83. C8 卒移 B8
84. B3 相移 B4
85. B8 卒移 C8
86. D5 兵移 D6

87. C8 卒移 B8

88. B4 相移 B3

89. B8 卒移 C8

90. D6 兵移 D7

91. C8 卒移 B8

92. D7 兵移 C7

93. B6 士移 B7

94. B1 炮移 C1

95. B8 卒移 A8

96. C7 兵移 C8

97. A8 卒移 A7

98. C1 炮移 B1

99. B7 士移 C7

100. B1 炮移 C1

101. C7 士移 B7

102. B5 傌轉 C6

103. B7 士移 B6

104. C8 兵移 B8

105. B6 士移 A6

106. C1 炮移 B1

107. A6 士移 A5

108. C6 傌轉 B5

109. A7 卒移 A6

110. B8 兵移 B7

紅方勝

如果黑方第 103 手 B7 士移 B6 改下 B7 士移 B8，看看結果
如何？過程如下：

103. B7 士移 B8

104. C8 兵移 D8

105. A7 卒移 A6

106. B3 相移 B4

107. A6 卒移 A7

108. C2 兵移 B2

109. A7 卒移 A6

110. B2 兵移 A2

111. A6 卒移 A7

112. A2 兵移 A3

113. A7 卒移 A6

114. B4 相移 B5

115. A6 卒移 A7

116. D8 兵移 D7

117. A7 卒移 B7

118. A3 兵移 A4

119. B7 卒移 A7

120. D7 兵移 D6

121. A7 卒移 B7

122. A4 兵移 A5

123. B7 卒移 C7

124. A5 兵移 A6

125. B8 士移 C8

126. A6 兵移 A7

127. C8 士移 B8

128. D6 兵移 D5

129. B8 士移 C8

130. A7 兵移 B7

131. C8 士移 B8

132. B7 兵吃 C7 卒

133. B8 士移 C8

134. C7 兵移 D7

135. C8 士移 B8

136. B5 相移 B4

137. B8 士移 A8

138. C6 傌轉 B7

139. A8 士移 B8

140. C1 炮移 B1

紅方勝

紅方再度勝出，但不表示真的是毫無破綻的勝利方程式，也許只是黑方尚未想到破解之道吧！但黑方已無心再周旋，還是繼續下一個盤局，尋求另外一個春天吧！

圖例 12

右圖 12　黑方先

1. A1 包吃 A3 帥
2. D1 兵吃 C1 將
3. A7 馬吃 B8 俥
4. B3 俥吃 B6 士
5. A3 包吃 D3 仕
6. B2 相吃 C2 車
7. A5 包吃 A8 炮
8. C2 相吃 C3 車
9. B8 馬吃 C7 仕
10. B6 俥移 B5
11. C7 馬吃 D6 相
12. C3 相吃 D3 包
13. B1 象吃 C1 兵
14. B5 俥吃 D5 卒
15. C8 象移 C7
16. D5 俥吃 D6 馬
17. C7 象吃 D7 傌
18. C6 傌吃 D7 象
19. D8 士吃 D7 傌
20. D6 俥移 C6

21. D7 士移 C7
22. C6 俥吃 C1 象
23. C7 士吃 B7 炮
24. D3 相移 C3
25. A8 包移 B8
26. C1 俥移 C2
27. A2 馬轉 B1
28. C2 俥吃 D2 卒
29. B7 士移 B6
30. D2 俥移 D1

圖 12

A	B	C	D	
炮	俥	象	士	8
馬	炮	仕	傌	7
兵	士	傌	相	6
包			卒	5
卒			兵	4
帥	俥	車	仕	3
馬	相	車	卒	2
包	象	將	兵	1

　　A　　B　　C　　D

31. B6 士移 B5

32. D4 兵移 D5

33. B5 士移 B4

34. D5 兵移 D6

35. B1 馬轉 A2

36. D6 兵移 D7

37. A2 馬轉 B3【備註】

38. D1 俥移 C1

39. B3 馬轉 A2

40. A6 兵移 A7

41. A4 卒移 A5

42. D7 兵移 D8

接續第 43 手輪由黑方下棋

	A	B	C	D	
8		包		兵	8
7	兵				7
6					6
5		卒			5
4			士		4
3				相	3
2	馬				2
1			俥		1

A B C D

43. A2 馬轉 B3

44. C1 俥移 B1

45. B4 士移 C4

46. B1 俥吃 B3 馬

47. C4 士移 B4

48. B3 俥移 A3

49. B4 士移 B3

50. A3 俥吃 A5 卒

51. B3 士吃 C3 相

52. A5 俥移 B5

53. B8 包移 A8

54. B5 俥移 B6

55. C3 士移 C4

56. B6 俥移 B7

57. C4 士移 C5

58. B7 俥移 B8

和 棋

【備註】黑方第 37 手若改走 B4 士移 C4，或有贏棋的
機會。

圖例 13

右圖 13　黑方先

1. A2 士吃 B2 仕
2. C7 帥吃 D7 將
3. D6 包吃 D4 炮

(此着既可吃到炮，又可製造次
着吃帥的機會；田棋開局數着
棋，雙方都有很多吃棋選擇，
應儘量把握這種一箭雙鵰的機
會)

4. C2 相吃 D2 車
5. D4 包吃 D7 帥
6. D2 相吃 D3 車
7. A6 象吃 A5 俥
8. A3 相吃 A4 馬
9. A5 象吃 A4 相
10. B7 炮吃 B3 包
11. B2 士吃 B3 炮
12. C6 傌轉 B7
13. D7 包吃 D3 相
14. B7 傌吃 A8 士
15. D3 包吃 D8 兵

圖 13

A	B	C	D	
士	馬	卒	兵	8
卒	炮	帥	將	7
象	兵	傌	包	6
俥			象	5
馬			炮	4
相	包	兵	車	3
士	仕	相	車	2
仕	傌	俥	卒	1

A　B　C　D

16. A1 仕移 A2
17. D5 象移 D4
18. B1 傌轉 C2
19. B3 士吃 C3 兵
20. A2 仕移 B2
21. C8 卒移 C7
22. A8 傌轉 B7

(紅方傌轉 B7，阻斷了
黑方包移 C8 的有利攻略
位置)

23. A4 象移 A5

24. C2 傌轉 B3

25. C3 士移 D3

26. B2 仕移 C2

圖例 13 第 26 手下完後之殘局

接續第 27 手輪由黑方下棋

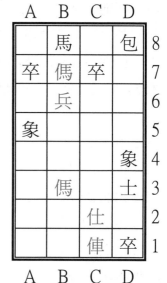

27. A5 象移 B5

(走 D1 卒移 D2 較佳)

28. C1 俥吃 D1 卒

29. B5 象吃 B6 兵

30. B7 傌轉 C8

31. B6 象移 C6

32. D1 俥吃 D3 士

33. D4 象吃 D3 俥

34. C2 仕移 C3

35. C7 卒移 D7

36. C8 傌轉 B7

37. C6 象移 C7

38. B7 傌轉 A6

39. C7 象移 C6

40. A6 傌轉 B7

41. C6 象移 C7

42. B7 傌轉 A6

43. C7 象移 C6

44. A6 傌轉 B7

45. C6 象移 C7

46. B7 傌轉 A6

（第 37 手至第 46 手雙方重覆交互追吃，因沒有連續，
都不算犯規，如果繼續僵持就算和棋。）

47. C7 象移 C6　　　　　48. A6 傌轉 B5

（終究還是由紅方讓步，因為紅方有紅仕壓陣，屬穩和
求勝之局，而黑方已無勝算，只能求和，因此由還有
一絲勝算的紅方改變棋步是必然的結果。）

49. C6 象移 B6　　　　　51. B8 馬轉 C7
50. B5 傌轉 A4　　　　　52. C3 仕移 C4
　　　　　　　　　　　 53. D8 包移 C8

（黑方象剛才不肯讓步就是為了驅離紅傌，俾便築成現
今馬後包的有利防守陣式。）

54. C4 仕移 B4　　　　　62. A6 仕吃 A7 卒
55. D3 象移 C3　　　　　63. D8 包移 D7
56. B4 仕移 B5　　　　　64. A7 仕移 A6
57. B6 象移 C6　　　　　65. C3 象吃 B3 傌
（走 C8 包移 B8 較佳）　　66. A4 傌吃 B3 象
58. B5 仕移 A5　　　　　67. C6 象移 C5
59. D7 卒移 D6　　　　　68. A6 仕移 A5
60. A5 仕移 A6　　　　　69. D7 包移 D8
61. C8 包移 D8　　　　　70. A5 仕移 B5
　　　　　　　　　　　 71. D8 包移 C8

（紅方評估無法突破黑方防線，以和局收場。事實上，
黑方的棋子多，又有黑象可壓制紅傌，即使沒能築成
馬後包防線，紅方要求勝，也有相當的難度。）

圖例 14

右圖 14　紅方先

1. D6 帥吃 D5 將
2. C7 馬吃 D8 仕
3. A5 相吃 A4 車
4. D2 包吃 D4 仕
5. D5 帥吃 D4 包
6. A3 包吃 A6 傌
7. D7 俥吃 D8 馬
8. A7 士吃 A8 相
9. B8 俥吃 C8 卒
10. A8 士移 A7
11. B7 炮移 B8
12. B1 士吃 C1 傌
13. D4 帥移 D5
14. C3 象吃 D3 炮
15. D5 帥移 C5
16. C6 車吃 C8 俥
17. D8 俥吃 C8 車
18. B6 象移 B7
19. C8 俥移 D8
20. D3 象移 C3

21. A4 相移 A3
22. A2 馬轉 B1
23. C5 帥移 C6
24. B7 象吃 B8 炮
25. D8 俥吃 B8 象
26. C1 士吃 C2 兵
27. C6 帥移 B6
28. C2 士吃 B2 兵
29. B6 帥吃 A6 包

圖 14

A	B	C	D	
相	俥	卒	仕	8
士	炮	馬	俥	7
傌	象	車	帥	6
相			將	5
車			仕	4
包	兵	象	炮	3
馬	兵	兵	包	2
卒	士	傌	卒	1

A　B　C　D

30. A7 士移 B7

31. B8 俥移 C8

32. B2 士移 A2

33. C8 俥吃 C3 象

34. A2 士吃 A3 相

35. C3 俥移 D3

36. B1 馬轉 C2

37. D3 俥移 C3

38. C2 馬吃 B3 兵

39. C3 俥移 D3

40. D1 卒移 C1

41. D3 俥移 D4

42. A1 卒移 A2

43. D4 俥移 D5

44. A3 士移 A4

45. D5 俥移 D6

46. A2 卒移 A3

47. A6 帥移 B6

48. B7 士移 C7

49. B6 帥移 C6

50. A4 士移 B4

51. C6 帥吃 C7 士

(黑方放棄 C7 士，是因
　C7 士終究無處可逃)

52. A3 卒移 A4

53. D6 俥移 C6

54. B4 士移 C4

55. C6 俥移 B6

56. A4 卒移 B4【備註】

57. C7 帥移 C6

58. C1 卒移 D1

59. C6 帥移 C5

60. D1 卒移 D2

61. C5 帥吃 C4 士

62. B4 卒吃 C4 帥

63. B6 俥吃 B3 馬

和　棋

【備註】

黑方第 56 手 A4 卒移 B4，總算讓黑方士、卒、馬來得及擺
出穩和求勝之陣勢，紅方第 61 手迅速採取以帥換士策略後
雙方言和。

圖例 15

圖 15

右圖 15　黑方先

	A	B	C	D	
	馬	帥	俥	卒	8
	車	包	傌	兵	7
	兵	傌	將	相	6
	炮			象	5
	卒			仕	4
	兵	仕	俥	車	3
	卒	包	士	馬	2
	炮	士	象	相	1
	A	B	C	D	

1. D3 車吃 C3 俥

2. B6 傌吃 A7 車

3. B1 士吃 A1 炮

4. D1 相吃 D2 馬

5. B2 包吃 D2 相

6. B3 仕吃 C3 車

7. C2 士吃 C3 仕

8. C7 傌吃 D8 卒

9. D5 象吃 D6 相

10. C8 俥吃 C6 將

11. D6 象吃 C6 俥

12. A3 兵吃 A4 卒

13. C1 象移 C2

14. A4 兵移 B4

15. A1 士移 B1

16. A5 炮移 A4

17. D2 包移 D1

18. D4 仕移 D5

19. B1 士移 B2

20. D5 仕移 C5

21. C6 象移 D6

22. B8 帥吃 A8 馬

23. D6 象吃 D7 兵

24. A8 帥移 B8

25. D7 象吃 D8 傌

26. B8 帥吃 B7 包

27. B2 士移 B3

28. C5 仕移 B5

29. D8 象移 D7

30. A4 炮移 A5　　　　39. C3 士移 D3

31. D1 包移 C1　　　　40. A5 炮吃 A2 卒

32. A7 馬轉 B8　　　　41. C1 包吃 C5 仕

33. C1 包移 B1　　　　42. C7 帥移 C6

34. B7 帥移 C7　　　　43. C5 包移 B5

35. D7 象移 D6　　　　44. C6 帥吃 D6 象

36. B5 仕移 C5　　　　45. B3 士移 A3

37. B1 包移 C1　　　　46. D6 帥移 C6

38. B4 兵移 A4　　　　　雙方同意和棋

黑方剩餘棋子雖多而強，但對紅帥而言，已無棋子具有威
脅性，只能以和局收場，黑方第 39 手急著移士想抓帥、仕
而未先移卒保留贏棋的關鍵棋力，是大失策。紅方則是在
第 10 手漏失了 A6 兵移 B6 這步好棋，導致棋局末段棋力
懸殊，毫無勝算，能夠在黑方疏忽未護黑卒的情況下博得
和棋，已屬萬幸。

現在嘗試將紅方第 10 手改下 A6 兵移 B6 變化如下：

接續第 10 手輪由紅方下棋

	A	B	C	D	
8	馬	帥	俥	傌	8
7	傌	包		兵	7
6	兵		將	象	6
5	炮				5
4	卒			仕	4
3	兵		士		3
2	卒			包	2
1	士		象		1
	A	B	C	D	

10. A6 兵移 B6

11. C1 象移 C2

12. B6 兵吃 C6 將

13. D2 包移 D1

14. C6 兵移 B6

15. C2 象移 D2

16. C8 俥吃 C3 士

17. D1 包吃 D4 仕

18. A3 兵吃 A4 卒

19. D6 象吃 D7 兵

20. D8 傌轉 C7

21. D2 象移 D3

22. C3 俥移 C4

23. D3 象移 C3

24. C4 俥吃 D4 包

25. D7 象吃 C7 傌

26. A5 炮吃 A8 馬

27. A1 士移 B1

28. B8 帥吃 B7 包

29. C7 象移 C6

30. B7 帥移 C7

31. C6 象移 C5

32. C7 帥移 C6

33. C5 象移 D5

34. D4 俥移 C4

35. C3 象吃 C4 俥

36. C6 帥移 C5

37. D5 象移 D6

38. C5 帥吃 C4 象

39. D6 象移 C6

40. B6 兵移 B5

41. C6 象移 C7

42. A7 傌轉 B6

43. C7 象移 B7

紅方面臨逃傌或吃卒兩個選擇，吃卒則立於不敗，逃傌則保留較強的攻勢棋力。

接續第 44 手輪由紅方下棋

44. B6 傌轉 C5

45. A2 卒移 B2

46. B5 兵移 B4

47. B2 卒移 C2

48. C5 傌轉 D4

49. B1 士移 B2

50. C4 帥移 C5

51. B2 士移 B3

52. C5 帥移 B5

53. C2 卒移 D2

54. D4 傌轉 C5

55. B3 士移 C3

56. C5 傌轉 D6

57. C3 士移 C4

58. B5 帥移 B6

59. B7 象移 B8

60. A8 炮移 A7

61. C4 士吃 B4 兵

62. A4 兵移 A3

63. D2 卒移 C2

64. B6 帥移 B7

65. B8 象移 A8

66. A7 炮移 A6

67. C2 卒移 B2

68. D6 傌轉 C7

69. B4 士移 A4

70. B7 帥移 A7

田棋

95

71 .A4 士吃 A3 兵

72. A7 帥吃 A8 象

73. A3 士移 A4

74. C7 傌轉 B6

75. A4 士移 B4

76. A8 帥移 B8

77. B4 士移 B5

78. B8 帥移 B7

79. B5 士吃 B6 傌

80. B7 帥吃 B6 士

和　棋

意料之外的事情發生了，黑方竟然以士換傌，原來黑方早已算準了單憑帥、炮根本對黑卒莫可奈何，紅方一着不經思考單憑直覺反應的以帥護傌，讓黑方迅速抓住了難得的求和契機。

小兵可以立大功，小卒也有神氣的時候。

心隨性觸　地在天處處　上皆中見　無青有魚　風山化躍　濤綠育鳶　，水，飛

～菜根譚～

圖例 16

右圖 16　紅方先

1. D7 仕吃 C7 士
2. B1 卒吃 B2 帥
3. A6 俥吃 A5 車
4. C6 馬吃 B7 俥
5. A5 俥吃 D5 士
6. D1 包吃 D3 相
7. D5 俥吃 D4 馬
8. D3 包吃 B3 相
9. C8 炮吃 C3 卒

圖 16

A	B	C	D	
將	傌	炮	象	8
傌	俥	士	仕	7
俥	仕	馬	炮	6
車			士	5
兵			馬	4
車	相	卒	相	3
包	帥	兵	卒	2
兵	卒	象	包	1

A　B　C　D

局勢一面倒，黑方棋子處處受制於紅方，黑方棄子認輸，
若黑方不急著先吃帥，可能會有一絲絲和局的機會。

紅方先

1. D7 仕吃 C7 士
2. A5 車吃 A6 俥
3. B2 帥吃 A2 包
4. A3 車吃 A4 兵
5. A2 帥移 A3
6. A6 車吃 A7 傌
7. C8 炮吃 A8 將
8. A7 車吃 B7 俥
9. A3 帥吃 A4 車
10. D5 士吃 D6 炮
11. A8 炮吃 D8 象
12. B7 車吃 B8 傌

13. B6 仕吃 C6 馬

14. D6 士吃 C6 仕

15. C7 仕吃 C6 士

16. B8 車吃 B3 相

17. D3 相吃 D2 卒

18. C3 卒吃 C2 兵

19. A1 兵吃 B1 卒

接續第 20 手輪由黑方下棋

	A	B	C	D	
8				炮	8
7					7
6			仕		6
5					5
4	帥			馬	4
3		車			3
2			卒	相	2
1		兵	象	包	1
	A	B	C	D	

20. D1 包吃 B1 兵

21. D8 炮移 C8

22. D4 馬轉 C3

23. D2 相移 D3

24. C3 馬轉 B4

25. D3 相移 D4

26. C1 象移 D1

27. D4 相移 C4

28. B3 車移 B2

29. C8 炮移 B8

30. B2 車移 A2

31. A4 帥吃 B4 馬

32. B1 包吃 B8 炮

33. C6 仕移 C7

34. A2 車移 B2

35. B4 帥移 A4

36. B2 車移 B1

37. C4 相移 C3

38. D1 象移 D2

39. C7 仕移 D7

40. C2 卒移 B2

41. C3 相移 B3

42. B1 車移 A1

43. B3 相吃 B2 卒
44. A1 車吃 A4 帥
45. B2 相移 B3
46. D2 象移 C2
47. D7 仕移 C7
48. B8 包移 A8
49. C7 仕移 B7
50. C2 象移 B2
51. B3 相移 B4
52. A4 車移 A3
53. B7 仕移 C7

(在黑包有黑車看守的情
　況下，紅方決定移仕，準
　備以仕、相圍攻象、車，
　黑方必須趕快築成堅強
　防線。)

54. A3 車移 A2
55. C7 仕移 C6
56. A2 車移 A1
57. C6 仕移 C5

58. A8 包移 B8
59. C5 仕移 C4
60. A1 車移 B1
61. C4 仕移 C3
62. B8 包移 B7
63. C3 仕移 C2
64. B2 象移 B3
65. B4 相移 B5
66. B3 象移 B4
67. B5 相移 B6
68. B7 包移 B8
69. B6 相移 B7
70. B8 包移 C8
71. B7 相移 B8
72. C8 包移 C7
73. C2 仕移 B2
74. B1 車移 C1
75. B2 仕移 B3
76. B4 象移 C4

和　棋

紅方幾經嘗試，無法在不失棋子的情況下成功追吃黑方棋
子，只得無奈同意和棋。

圖例 17

右圖 17 例 1　紅方先

1. B1 傌吃 C2 將
2. C7 包吃 A7 帥
3. D6 相吃 D7 車
4. A3 象吃 A2 俥
5. C2 傌吃 D1 象
6. B6 車吃 A6 俥
7. A1 仕吃 A2 象
8. A6 車吃 A5 傌
9. A4 仕吃 A5 車
10. A7 包吃 A2 仕
11. D3 炮吃 D5 馬
12. A8 士吃 B8 相
13. A5 仕移 A4
14. A2 包移 A1
15. D5 炮移 C5
16. C3 卒吃 B3 兵
17. D1 傌轉 C2

(這是着好棋，黑士不敢吃
　傌，因接續紅方移炮則黑
　士逃不掉。)

圖 17

A	B	C	D	
士	相	兵	兵	8
帥	卒	包	車	7
俥	車	卒	相	6
傌			馬	5
仕			炮	4
象	兵	卒	炮	3
俥	包	將	馬	2
仕	傌	士	象	1

A　B　C　D

18. D2 馬轉 C3
19. A4 仕移 A3
(紅方非移仕不可，否則黑
方 B2 包移 A2 後，紅仕無
處可逃。)
20. C1 士吃 C2 傌
(犧牲黑士，可換到傌、
炮又可解開被牽制之局，
是黑方必然的選擇。)

21. C5 炮吃 C2 士

22. C3 馬吃 D4 炮

23. A3 仕移 A2

24. A1 包移 B1

25. A2 仕吃 B2 包

26. B1 包移 C1

27. B2 仕吃 B3 卒

28. C1 包移 D1

29. D7 相移 C7

30. C6 卒移 B6

31. B3 仕移 B4

32. D1 包移 C1

33. C2 炮移 B2

34. B8 士吃 C8 兵

35. C7 相吃 B7 卒

36. D4 馬轉 C5

37. B4 仕移 C4

38. C5 馬轉 D6

39. B7 相吃 B6 卒

40. C8 士移 C7

(黑士不急吃兵，一方面是要移
至較佳位置，另一方面是想讓
己方黑包有機會以包打兵的
方式移到有利位置。)

41. B6 相移 B5

42. C7 士移 C6

43. B5 相移 B4

44. C1 包移 D1

45. D8 兵移 C8

(紅方當然不想失兵，更不
願讓黑包移到有利位置。)

46. D1 包移 C1

47. B2 炮移 B1

(紅方準備圍堵黑包，因此
移炮限縮黑包的移動範
圍。)

48. C6 士移 C5

49. C4 仕吃 C5 士

50. D6 馬吃 C5 仕

51. B4 相移 C4

52. C5 馬轉 B6

53. C8 兵移 B8

54. C1 包移 C2

55. B1 炮移 B2

56. B6 馬轉 C7

57. B8 兵移 B7

58. C7 馬轉 B6

59. C4 相移 C3

60. C2 包移 D2

61. B2 炮移 C2

62. D2 包移 D1

63. C2 炮移 C1

64. D1 包移 D2

65. B7 兵移 C7

(紅方想不出以相、炮圍堵黑包
的方法，只好在炮的掩護下移
兵參加圍堵行列。)

66. B6 馬轉 A5

67. C7 兵移 C6

68. A5 馬轉 B4

69. C3 相移 B3

70. B4 馬轉 C5

71. B3 相移 C3

72. C5 馬轉 B4

73. C3 相移 B3

74. B4 馬轉 C5

75. B3 相移 C3

76. C5 馬轉 B4

77. C3 相移 D3

(黑方提議和棋，紅方不接
　受，因為紅方還想贏棋，
　只好改變棋步。)

78. D2 包移 C2

79. C1 炮移 B1

80. B4 馬轉 C5

81. B1 炮移 C1

82. C2 包移 B2

83. D3 相移 C3

84. C5 馬轉 B6

85. C6 兵移 D6

86. B2 包移 A2

87. C3 相移 B3

88. B6 馬轉 C5

89. D6 兵移 D5

90. C5 馬轉 D4

91. B3 相移 B4

92. D4 馬轉 C5

93. B4 相移 C4

94. C5 馬轉 B6

95. D5 兵移 D4

96. A2 包移 A3

97. C4 相移 B4

98. B6 馬轉 C5

99. B4 相移 C4

100. C5 馬轉 B6

101. D4 兵移 D3

102. A3 包移 A4

103. C4 相移 B4

104. A4 包移 A3

(黑包不能移 A5，否則紅相
移 B5 後，馬、包必失其一)

105. D3 兵移 C3

106. B6 馬轉 A7

107. C1 炮移 B1

108. A3 包移 A2

109. B4 相移 B3

110. A2 包移 A1

111. B3 相移 B2

紅方勝

此局黑方堪稱扮演最牛的棋手，但是終究在雙方都鮮有失
誤的情況下，剩餘棋力較優的紅方贏了該贏的棋。

紅方自第 69 手至第 75 手，因紅相在 B3 與 C3 間的移動而
形成的以相、炮對黑馬的連續重複追吃並不算犯規，因為
這一切都是黑方第 68 手黑馬轉 B4 追吃紅相主動挑起，相
移 B3 是為避開黑馬追吃，相移 C3 則是回到它本來所在的
位置，若要判定犯規，並不公平。

圖 17 例 2

黑方先

1. C7 包吃 A7 帥
2. D6 相吃 D7 車
3. B6 車吃 A6 俥
4. A2 俥吃 B2 包
5. A3 象吃 B3 兵
6. B1 傌吃 C2 將
7. B3 象吃 B2 俥
8. B8 相吃 B7 卒
9. C1 士吃 C2 傌

10. A1 仕移 B1
11. A7 包吃 D7 相
12. D4 炮吃 D7 包
13. A8 士移 B8
14. C8 兵移 C7
15. D1 象移 C1
16. B7 相移 B6
17. A6 車吃 A5 傌
18. A4 仕吃 A5 車

接續第 19 手輪由黑方下棋

19. D5 馬轉 C4
20. D3 炮移 D4
21. C3 卒移 B3
22. D7 炮吃 D2 馬
23. C2 士吃 D2 炮
24. B1 仕吃 C1 象
25. D2 士移 D3
26. B6 相吃 C6 卒
27. D3 士吃 D4 炮
28. C6 相移 C5

	A	B	C	D	
8		士		兵	
7			兵	炮	
6		相	卒		
5	仕			馬	
4					
3			卒	炮	
2		象	士	馬	
1		仕	象		

29. C4 馬轉 D3
30. A5 仕移 B5
31. B8 士移 C8
32. B5 仕移 B4
33. C8 士吃 C7 兵
34. B4 仕吃 B3 卒
35. C7 士移 C6
36. C5 相移 B5
37. D3 馬轉 C4
38. B3 仕吃 B2 象
39. C4 馬吃 B5 相
40. B2 仕移 B3
41. D4 士移 D5
42. B3 仕移 B4
43. C6 士移 B6
44. C1 仕移 C2
45. D5 士移 D6
46. C2 仕移 C3
47. D6 士移 D7
48. D8 兵移 C8
49. B5 馬轉 A6

50. C3 仕移 C4
51. A6 馬轉 B7
52. C8 兵移 B8
53. D7 士移 C7
54. C4 仕移 C5
55. C7 士移 C8
56. B4 仕移 A4
57. C8 士吃 B8 兵
58. A4 仕移 A5
59. B7 馬轉 C6
60. C5 仕移 C4
61. B8 士移 B7
62. C4 仕移 C5
63. B7 士移 C7
64. C5 仕移 C4
65. C7 士移 D7
66. C4 仕移 C5
67. D7 士移 D6
68. C5 仕移 C4
69. D6 士移 D5
　　黑方勝

圖 17 例 3

黑方先

1. C7 包吃 A7 帥
2. A5 傌吃 B6 車
3. A3 象吃 A2 俥
4. B1 傌吃 C2 將

5. C1 士吃 C2 傌
6. D3 炮吃 D5 馬
7. B2 包吃 B6 傌
8. A6 俥吃 B6 包

接續第 9 手輪由黑方下棋

	A	B	C	D	
8	士	相	兵	兵	
7	包	卒		車	
6		俥	卒	相	
5				炮	
4	仕			炮	
3		兵	卒		
2	象		士	馬	
1	仕			象	

(Board: columns A B C D top and bottom; rows 8–1)

9. A8 士吃 B8 相
10. D5 炮吃 D7 車
11. A7 包吃 D7 炮
12. D4 炮吃 D7 包
13. A2 象移 B2
14. B6 俥吃 C6 卒
15. B7 卒移 A7
16. B3 兵吃 C3 卒
17. B8 士移 B7
18. D7 炮吃 D2 馬
19. C2 士吃 D2 炮

(若以象吃炮，黑士不保)

20. A4 仕移 B4
21. B7 士移 B6
22. C6 俥移 C5
23. B6 士移 C6

24. C5 俥移 D5
25. C6 士吃 D6 相
26. D5 俥吃 D2 士
27. D1 象吃 D2 俥
28. A1 仕移 A2
29. B2 象移 B1

30. A2 仕移 B2

31. B1 象移 A1

32. B4 仕移 C4

33. A7 卒移 B7

34. C4 仕移 D4

35. D6 士移 D7

(黑方評估，不論黑士是否
支援，兩顆象必有一象且僅
有一象可以脫逃，因此先移
士攻兵，力拼和局)

36. D4 仕移 D3

37. D2 象移 D1

38. D3 仕移 D2

39. D1 象移 C1

40. D2 仕移 D1

41. C1 象移 C2

(黑方象移至 C2 送吃是希
望能助另一 A1 象脫逃)

42. B2 仕吃 C2 象

43. A1 象移 A2

44. C2 仕移 B2

45. A2 象移 A3

46. B2 仕移 B3

47. A3 象移 A4

48. B3 仕移 B4

49. A4 象移 A5

50. B4 仕移 B5

51. A5 象移 A4

52. D1 仕移 C1

53. D7 士移 D6

(黑方象未能如願脫困
，只得移士支援)

54. C1 仕移 B1

55. D6 士移 D5

56. B1 仕移 A1

57. D5 士移 D4

58. A1 仕移 A2

59. D4 士移 C4

60. A2 仕移 A3

61. A4 象移 B4

62. A3 仕移 B3

63. B4 象移 A4

64. D8 兵移 D7

65. B7 卒移 A7

66. C8 兵移 B8

67. A7 卒移 A6

68. B8 兵移 B7

紅方勝

圖 17 例 4

黑方先

依前例第 1 手至第 28 手維持不變，接續第 29 手之後，黑方改以棄象吃兵保卒爲行棋策略，看看是否能弈成和局？

接續第 29 手輪由黑方下棋

	A	B	C	D	
8			兵	兵	
7	卒				
6				士	
5					
4		仕			
3			兵		
2	仕	象		象	
1					

(A B C D)

29. D2 象移 C2
30. A2 仕吃 B2 象
31. C2 象吃 C3 兵
32. B4 仕移 C4
33. C3 象移 D3
34. C8 兵移 C7
35. D6 士移 C6
36. B2 仕移 C2
37. C6 士吃 C7 兵
38. C4 仕移 D4
39. A7 卒移 B7
40. D4 仕吃 D3 象
41. C7 士移 D7
42. C2 仕移 C3
43. D7 士吃 D8 兵
44. C3 仕移 C4

45. D8 士移 D7
46. C4 仕移 C5
47. D7 士移 C7
48. D3 仕移 D4
49. B7 卒移 B8

50. D4 仕移 D5

51. B8 卒移 C8

52. D5 仕移 D6

53. C8 卒移 D8

54. C5 仕移 B5

55. D8 卒移 C8

56. B5 仕移 A5

57. C8 卒移 D8

58. A5 仕移 A6

59. D8 卒移 C8

60. A6 仕移 A7

61. C8 卒移 D8

62. A7 仕移 A8

63. D8 卒移 C8

64. A8 仕移 B8

65. C8 卒移 D8

66. B8 仕移 A8

67. D8 卒移 C8

68. A8 仕移 B8

69. C8 卒移 D8

70. D6 仕移 D5

71. D8 卒移 D7

72. D5 仕移 D6

73. D7 卒移 D8

74. B8 仕移 A8

75. D8 卒移 C8

76. A8 仕移 A7

77. C8 卒移 D8

78. A7 仕移 A6

79. D8 卒移 C8

80. A6 仕移 B6

81. C8 卒移 D8

82. D6 仕移 C6

83. C7 士吃 C6 仕

84. B6 仕吃 C6 士

85. D8 卒移 D7

86. C6 仕移 C7

87. D7 卒移 D8

88. C7 仕移 D7

89. D8 卒移 C8

和 棋【備註】

田
棋

【備註】

本例黑方雖弈得和棋，但並非其防守陣式無懈可擊，

而是紅方思慮不周，未能察覺致勝之道，事實上，只要紅

方在 C8 或 D7 位置送吃一顆紅仕，再以另一紅仕壓卒進而

吃卒即可獲勝。

圖 17 總共列舉了 4 個例子，例 1 紅方先紅方勝，例 2 黑方

先黑方勝，例 3 黑方先紅方勝，例 4 黑方先雙方和棋，可

見在原始佈陣中雙方旗鼓相當的情況下，不管先手後手，

不管紅方黑方都有勝出的機會，端看如何巧妙運棋。

當然依上述 4 個例子的結果論，選擇紅方還是比較有利，

所以觀棋選擇的階段也很重要，這也是田棋特殊迷人之處。

水流而境無聲，得見寂之趣，
流處暄見寂之礙，
而高而雲不礙，
境見雲入無之機
無寂不有無
聲之礙入之
，趣，無機

水流而境無聲，寂之趣，
得處暄見寂不礙，
山高而雲入無之機
悟出有入無之機

~菜根譚~

圖例 18

右圖 18 例 1　黑方先

1. A6 車吃 A7 兵
2. C2 傌吃 B3 士
3. D2 象吃 D3 俥
4. D5 炮吃 D3 象
5. A5 包吃 A8 炮
6. A1 仕吃 A2 車
7. A8 包吃 A4 仕
8. A2 仕吃 A3 卒

(紅方不用傌吃包，是因不願讓

　黑方 B1 包吃 B6 相)

9. B1 包吃 B3 傌
10. C3 俥吃 B3 包
11. C7 象吃 C8 兵
12. B6 相移 A6
13. C6 馬轉 B5

　(顧包兼護將)

14. A6 相吃 A7 車
15. D7 馬轉 C6
16. B8 相吃 C8 象
17. D1 士移 D2

圖 18

A	B	C	D	
炮	相	兵	傌	8
兵	將	象	馬	7
車	相	馬	卒	6
包			炮	5
仕			卒	4
卒	士	俥	俥	3
車	兵	傌	象	2
仕	包	帥	士	1

A　B　C　D

18. D3 炮吃 D6 卒
19. D4 卒移 C4
20. C1 帥移 C2
21. D2 士移 D1
22. A7 相移 A6
23. B5 馬吃 A6 相
24. B3 俥吃 B7 將
25. A6 馬吃 B7 俥
26. A3 仕吃 A4 包

田
棋

111

27. B7 馬吃 C8 相　　31. C4 卒移 C5

28. B2 兵移 B3　　　32. B4 仕移 C4

29. C8 馬轉 B7　　　33. C5 卒移 B5

30. A4 仕移 B4　　　34. C4 仕移 D4

　　　　　　　　　紅方優勢勝

漁舟逐水愛山春，兩岸桃花夾古津。

坐看紅樹不知遠，行盡清溪忽值人。

山口潛行始隈隩，山開曠望旋平陸。

遙看一處攢雲樹，近入千家散花竹。

樵客初傳漢姓名，居人未改秦衣服。

居人共住武陵源，還從物外起田園。

　　　　　　〜唐・王維・桃源行〜

圖 18 例 2

黑方先

1. B3 士吃 C3 俥
2. A7 兵吃 B7 將
3. A5 包吃 A8 炮
4. B6 相吃 A6 車
5. A8 包吃 A4 仕
6. C1 帥吃 D1 士
7. D2 象吃 D3 俥
8. D5 炮吃 D3 象
9. C7 象吃 B7 兵
10. B8 相吃 B7 象
(此着紅方若以傌吃包則
黑方以車吃兵，紅仕會
被黑包困住，若以仕吃包
則黑方 A4 包移 B4 紅方須
移仕，黑方再以車吃兵，
對紅方也不見得有利)
11. B1 包吃 B7 相
12. A6 相移 A5
(若不移相則車吃兵後紅
　仕無處可逃)

13. A2 車吃 B2 兵
14. A5 相吃 A4 包
15. B2 車吃 C2 傌
16. D1 帥移 D2
17. C2 車移 B2
18. D2 帥移 C2
19. C3 士吃 D3 炮
20. C2 帥吃 B2 車
21. C6 馬轉 B5
22. A4 相移 A5
(在黑方還有 3 卒的情況
　下，紅方棄帥保相又可
　吃馬是必然的選擇)
23. D7 馬轉 C6
(黑方得勢不饒人，不讓
紅相白吃黑馬，因尚有
3 顆卒，不急吃帥)
24. B2 帥移 C2
25. D4 卒移 C4
26. C2 帥移 D2

27. D3 士移 D4

(黑方不移卒顧士，以免
被紅帥換士後局勢逆轉)

28. D2 帥移 D3

29. D4 士移 D5

30. D8 傌轉 C7

31. A3 卒移 B3

32. C7 傌轉 B6

(此着 A1 仕佾不能移 B1

　否則黑方移卒後，帥、仕

　必失其一)

33. B3 卒移 C3

34. D3 帥移 D2

35. C3 卒移 C2

36. D2 帥移 D1

37. C2 卒移 C1

38. D1 帥移 D2

39. C4 卒移 C3

40. A1 仕移 B1

41. C3 卒移 D3

42. B1 仕吃 C1 卒

43. D3 卒吃 D2 帥

44. C1 仕移 C2

45. D2 卒移 D1

46. C2 仕移 C3

(至此形成黑方穩和求勝紅方奮力求和的態勢)

47. D5 士移 D4

48. B6 傌轉 C5

49. D4 士移 D5

50. C5 傌轉 B6

51. D6 卒移 D7

52. B6 傌轉 C7

53. D5 士移 D4

54. C8 兵移 B8

雙方對弈至此，紅方有紅兵可自由移動，黑方也想不出對
策可以突破紅方防守，只得握手言和。

棋

田

114

圖例 19

右圖 19 例 1　黑方先

1. B2 象吃 B3 俥
2. A1 兵吃 B1 將
3. C8 包吃 C6 俥

(既可吃俥又可防 A7 仕脫逃)

4. D5 帥吃 D4 士
5. B6 馬吃 A7 仕
6. C2 傌吃 D1 包

(以炮吃車是另一種好的選擇)

7. D8 車吃 B8 炮
8. B7 傌吃 C6 包
9. D7 車吃 D6 兵
10. D4 帥移 D5
11. D6 車吃 C6 傌
12. D5 帥移 C5
13. C6 車移 D6
14. A8 炮吃 A6 卒(續見右圖殘局)

接續第 15 手輪由黑方下棋：

15. A4 卒移 B4
16. C5 帥移 C6
17. A7 馬轉 B6
18. C6 帥吃 D6 車

圖 19

A	B	C	D	
炮	炮	包	車	8
仕	傌	馬	車	7
卒	馬	俥	兵	6
相			帥	5
卒			士	4
相	俥	象	兵	3
仕	象	傌	士	2
兵	將	卒	包	1

A	B	C	D	
	車			8
馬		馬		7
炮			車	6
相		帥		5
卒				4
相	象	象	兵	3
仕			士	2
	兵	卒	傌	1

19. C7 馬吃 D6 帥

20. A6 炮吃 D6 馬

21. D2 士吃 D3 兵

22. A5 相移 A6

23. D3 士移 D2

24. A3 相移 A4

25. D2 士吃 D1 傌

26. A2 仕移 B2

27. D1 士移 D2

28. B2 仕吃 B3 象

29. D2 士移 D3

30. D6 炮移 C6

31. C1 卒吃 B1 兵

32. B3 仕吃 B4 卒

33. D3 士移 D4

34. B4 仕移 B5

35. B6 馬轉 C7

36. B5 仕移 A5

37. D4 士移 D5

38. A6 相移 A7

39. D5 士移 D6

40. C6 炮移 C5

41. C3 象移 C4

42. C5 炮移 B5

43. D6 士移 C6

44. A7 相移 B7

45. B8 車移 A8

46. B7 相移 A7

47. A8 車移 B8

48. A7 相移 A8

49. B8 車移 C8

50. A8 相移 A7

51. C8 車移 B8

52. A7 相移 B7

53. B8 車移 A8

54. B7 相吃 C7 馬

55. C6 士吃 C7 相

56. B5 炮移 B6

57. A8 車吃 A5 仕

58. A4 相吃 A5 車

59. C4 象移 C5

60. A5 相移 A4

61. C7 士移 B7

62. B6 炮移 A6

63. C5 象移 B5

<center>黑方勝</center>

圖 19 例 2

黑方先

1. B2 象吃 B3 俥
2. A1 兵吃 B1 將
3. C8 包吃 C6 俥

(前 3 手走法與例 1 相同)

4. A8 炮吃 D8 車
5. B6 馬吃 A7 仕
6. D5 帥吃 D4 士
7. A7 馬吃 B8 炮
8. C2 傌吃 D1 包
9. D7 車吃 D8 炮
10. B7 傌吃 C6 包
11. D8 車吃 D6 兵
12. D4 帥移 D5
13. D6 車吃 C6 傌
14. A3 相吃 A4 卒
15. D2 士吃 D1 傌
16. B1 兵吃 C1 卒
17. C6 車移 D6
18. A5 相移 B5
19. D6 車移 D7
20. D5 帥移 C5

21. D1 士吃 C1 兵
22. A2 仕移 B2
23. A6 卒移 B6
24. C5 帥移 C4
25. C3 象吃 D3 兵
26. B2 仕吃 B3 象
27. B8 馬轉 A7
28. A4 相移 A5
29. C7 馬轉 D6
30. A5 相移 A6
31. B6 卒移 C6
32. C4 帥移 D4
33. D6 馬轉 C5

(黑方若不先走這一步
棋，等到士、象被帥、
仕圍吃光後就難挽頹勢
為時已晚了)

34. B5 相吃 C5 馬

(紅方衡量以帥換馬、車
後可形成穩和求勝之局)

35. D7 車吃 D4 帥

36. B3 仕移 C3

37. D3 象移 D2

38. C3 仕移 D3

39. C1 士移 C2

40. D3 仕吃 D4 車

41. A7 馬轉 B8

42. C5 相吃 C6 卒

43. C2 士移 C3

44. A6 相移 B6

45. D2 象移 C2

46. B6 相移 B7

47. C2 象移 B2

48. B7 相吃 B8 馬

49. B2 象移 A2

50. B8 相移 A8

51. A2 象移 B2

52. A8 相移 A7

53. B2 象移 A2

54. A7 相移 A6

55. A2 象移 B2

56. A6 相移 A5

57. B2 象移 A2

58. A5 相移 A4

59. A2 象移 B2

60. A4 相移 A3

61. C3 士移 B3

62. A3 相移 A4

63. B3 士移 B4

64. A4 相移 A5

65. B4 士移 B5

66. A5 相移 A4

67. B2 象移 B3

68. D4 仕移 C4

69. B5 士移 A5

70. C4 仕移 B4

71. B3 象移 B2

72. A4 相移 A3

紅方勝

黑方士、象分別被紅方仕、相壓制，紅方得勝。
第 63 手黑方士若不續追紅相，而退守原 C3 位置，
或可守得住和棋，值得續行探討！

如果前例黑方第 63 手黑士不追紅相而退守原來 C3 位置，
黑方能否守得住和棋呢？

接續第 63 手輪由黑方下棋

	A	B	C	D	
8					
7					
6				相	
5					
4	相			仕	
3			士		
2			象		
1					

63. B3 士移 C3
64. A4 相移 A3
65. C3 士移 B3
66. D4 仕移 C4
67. B3 士吃 A3 相
68. C4 仕移 B4
 （紅方以損失一相換得把黑士
 壓制在邊線）
69. B2 象移 C2
70. C6 相移 C5
71. C2 象移 C3
72. C5 相移 D5
73. C3 象移 D3
雙方僵持而成和局

由此可見單象單士碰上雙相單仕，只要防守得宜，還是有
和局的機會。當然這還得依雙方棋子之對應位置，才能決
定是否必能守得住和棋。

田
棋
119

圖例 20

右圖 20 例 1　黑方先

1. C6 士吃 C7 俥
2. D7 炮吃 D5 車
3. D4 卒吃 D3 帥
4. C8 俥吃 D8 包
5. C3 象吃 B3 炮
6. A6 相吃 A7 車
7. D6 象吃 D5 炮
8. D8 俥吃 D5 象
9. C7 士吃 B7 傌
10. A7 相吃 A8 卒
11. B2 包吃 D2 傌
12. C2 仕吃 D2 包
13. A2 士移 B2
14. B1 兵吃 A1 將
15. B8 馬轉 C7
16. C1 仕移 C2
17. B2 士吃 C2 仕
18. D2 仕吃 C2 士
19. B7 士移 A7
20. D5 俥吃 D3 卒

圖 20

A	B	C	D	
卒	馬	俥	包	8
車	傌	俥	炮	7
相	兵	士	象	6
相			車	5
兵			卒	4
馬	炮	象	帥	3
士	包	仕	傌	2
將	兵	仕	卒	1

A　B　C　D

21. B3 象移 B4
22. D3 俥吃 A3 馬
23. A7 士吃 A8 相
24. C2 仕移 C3
25. C7 馬吃 B6 兵
26. A5 相移 A6
27. B6 馬轉 C7
28. C3 仕移 B3
29. B4 象移 B5

田棋

120

30. B3 仕移 B4

31. B5 象移 C5

32. A3 俥移 B3

33. A8 士移 A7

34. A6 相移 A5

35. A7 士移 A6

36. B3 俥移 C3

37. C7 馬轉 B6

38. A5 相移 B5

39. C5 象吃 B5 相

40. B4 仕吃 B5 象

41. B6 馬轉 A7

接續第 42 手輪由紅方下棋

42. C3 俥移 C4

43. A7 馬轉 B8

44. C4 俥移 C5

45. A6 士移 A7

46. B5 仕移 B6

47. A7 士移 A8

48. B6 仕移 B7

49. B8 馬轉 A7

50. C5 俥移 B5

51. A7 馬轉 B8

52. B5 俥移 A5

　　紅方勝

```
      A   B   C   D
    ┌───┬───┬───┬───┐
  8 │   │   │   │   │
    ├───┼───┼───┼───┤
  7 │ 馬 │   │   │   │
    ├───┼───┼───┼───┤
  6 │ 士 │   │   │   │
    ├───┼───┼───┼───┤
  5 │   │   │ 仕 │   │
    ├───┼───┼───┼───┤
  4 │ 兵 │   │   │   │
    ├───┼───┼───┼───┤
  3 │   │   │ 俥 │   │
    ├───┼───┼───┼───┤
  2 │   │   │   │   │
    ├───┼───┼───┼───┤
  1 │ 兵 │   │   │ 卒 │
    └───┴───┴───┴───┘
      A   B   C   D
```

遠距俥的威力終究無法擋；在殘局階段，遠距俥經常是決定勝負的關鍵。

圖 20 例 2

黑方先

<div>

1. A7 車吃 B7 傌
2. C7 俥吃 B7 車
3. C6 士移 C7
4. D7 炮吃 D5 車

5. D8 包吃 D5 炮
6. D3 帥吃 C3 象
7. C7 士吃 C8 俥
8. B1 兵吃 A1 將

</div>

以上第 8 手走完後留下如右圖
之殘局，黑方失去的棋子爲將、
車、車、象，紅方爲俥、傌、炮，
黑方先手卻失去較佳的棋子，
黑方陷於苦戰。

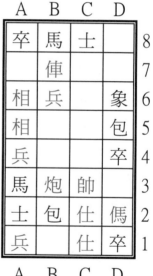

9. D6 象移 C6
10. B7 俥吃 B8 馬
11. A3 馬轉 B4
12. B8 俥吃 A8 卒
13. C8 士移 C7

(C8 士不走 B8 進逼俥，因不願被 B3 炮牽制而影響馬吃帥)

14. A8 俥移 A7

(紅方看出這點，欲把士逼向 C8 位置，但黑方已另有盤算)

15. C7 士移 B7

16. A7 俥移 A8

17. B7 士移 A7

18. A8 俥移 B8

19. B2 包吃 D2 傌

20. A5 相移 B5

21. B4 馬吃 C3 帥

22. C2 仕吃 C3 馬

23. A7 士吃 A6 相

24. C3 仕移 C4

25. D4 卒移 D3

26. B3 炮移 C3

27. C6 象移 D6

28. C4 仕移 C5

29. D5 包移 D4

30. C5 仕移 C6

31. D6 象移 D5

32. B5 相移 C5

33. D5 象吃 C5 相

34. C6 仕吃 C5 象

35. A6 士移 A7

36. C1 仕移 C2

37. A2 士移 A3

38. C2 仕移 B2

39. A3 士吃 A4 兵

40. B2 仕移 B3

41. A4 士移 A5

42. B3 仕移 B4

43. A5 士移 A6

44. B4 仕移 B5

45. A7 士移 B7

46. B8 俥移 C8

47. D2 包移 C2

48. C8 俥移 D8

49. C2 包吃 C5 仕

50. B5 仕吃 C5 包

51. B7 士吃 B6 兵

52. D8 俥吃 D4 包

53. A6 士移 A5

54. D4 俥吃 D3 卒

55. D1 卒移 C1

56. D3 俥移 D2

57. A5 士移 A4

58. D2 俥移 C2

59. A4 士移 B4

60. C2 俥吃 C1 卒

61. B6 士移 B5

62. C5 仕吃 B5 士

63. B4 士吃 B5 仕

64. C1 俥移 B1　　71. A3 士移 A2

65. B5 士移 A5　　72. C2 兵移 D2

66. A1 兵移 A2　　73. A2 士移 B2

67. A5 士移 A4　　74. B1 俥移 A1

68. A2 兵移 B2　　75. B2 士移 C2

69. A4 士移 A3　　76. A1 俥移 A2

70. B2 兵移 C2　　77. C2 士吃 C3 炮

和　棋

第 62 手紅方若不換仕，接續拉開俥、炮，或可贏棋。

不論如何此例在對弈過程中實屬罕見，在前 10 手黑方先手卻只吃了對方俥、傌、炮，紅方後手卻吃了對方將、象、車、車、馬，如此吃棋過程與結果確實少見。

朝辭白帝彩雲間

千里江陵一日還

兩岸猿聲啼不住

輕舟已過萬重山

～李白～

圖 20 例 3

黑方先

依前例前面 8 手不變

9. B8 馬轉 C7
10. B7 俥移 A7
11. A8 卒移 B8
12. B3 炮移 B4

(紅方要棄炮移帥攻包、士，
 的確讓黑方傷神)

13. D4 卒移 C4
14. C3 帥移 B3
15. A3 馬吃 B4 炮
16. B3 帥吃 B2 包
17. A2 士移 A3
18. A5 相移 B5
19. A3 士吃 A4 兵
20. B5 相吃 B4 馬
21. A4 士吃 B4 相
22. D2 傌轉 C3
23. B4 士移 B5
24. C1 仕吃 D1 卒
25. B5 士移 A5
26. D1 仕移 D2

接續第 9 手輪由黑方下棋

	A	B	C	D	
8	卒	馬	士		8
7		俥			7
6	相	兵		象	6
5	相			包	5
4	兵			卒	4
3	馬	炮	帥		3
2	士	包	仕	傌	2
1	兵		仕	卒	1
	A	B	C	D	

27. A5 士吃 A6 相
28. A7 俥吃 C7 馬
29. C4 卒移 D4

(黑方因爲依恃尚有另一
 卒可以牽制帥，而決定
 以卒、包換仕)

30. C3 傌吃 D4 卒
31. D5 包吃 D2 仕
32. C2 仕吃 D2 包

33. C8 士吃 C7 俥 35. C7 士移 C6

34. B6 兵移 B5 36. B2 帥移 B3

接續輪由黑方下棋

雙方下完第 36 手後，留下如右圖各據一方之殘局

37. B8 卒移 B7

38. B3 帥移 B4

39. A6 士移 A5

40. D2 仕移 D3

41. D6 象移 D5

42. D4 傌轉 C3

43. C6 士移 C5

44. D3 仕移 D4

45. D5 象移 D6

46. A1 兵移 B1

47. D6 象移 D7

48. B1 兵移 C1

49. D7 象移 D8

50. C1 兵移 D1

51. D8 象移 D7

52. D1 兵移 D2

A	B	C	D	
	卒			8
				7
士		士	象	6
	兵			5
			傌	4
	帥			3
			仕	2
兵				1

A B C D

53. D7 象移 D6

54. D2 兵移 D1

55. D6 象移 D7

56. D1 兵移 D2

雙方同意和棋

圖 20 例 4

黑方先

前 8 手同前例

9. D5 包移 C5

10. C1 仕吃 D1 卒

11. C5 包吃 C2 仕

12. C3 帥吃 C2 包

13. B2 包吃 D2 傌

14. D1 仕吃 D2 包

15. A3 馬轉 B4

16. D2 仕移 D3

接續第 17 手輪由黑方下棋

	A	B	C	D	
8	卒	馬	士		8
7		俥			7
6	相	兵		象	6
5	相				5
4	兵	馬		卒	4
3		炮		仕	3
2	士		帥		2
1	兵				1

17. D4 卒移 C4

18. D3 仕移 D4

19. C4 卒移 C3

20. C2 帥移 B2

21. A2 士移 A3

22. D4 仕移 C4

23. C3 卒移 C2

24. B2 帥移 A2

25. A3 士吃 B3 炮

26. A1 兵移 B1

(若不移兵，則帥不保)

27. B4 馬吃 A5 相

28. A6 相吃 A5 馬

29. D6 象移 C6

30. C4 仕移 C5

31. C6 象移 C7

田棋

127

32. B7 俥吃 B8 馬

33. C8 士吃 B8 俥

34. C5 仕移 C6

35. B8 士移 B7

36. A5 相移 B5

37. C7 象移 C8

(黑方提議和棋，紅方不
　接受，棋局繼續進行)

38. B5 相移 C5

39. A8 卒移 B8

40. C5 相移 D5

41. B8 卒移 A8

42. D5 相移 D4

43. B3 士移 C3

44. B6 兵移 B5

45. A8 卒移 A7

46. C6 仕移 C5

47. B7 士移 B6

48. B5 兵移 B4

49. A7 卒移 A6

(紅方大軍朝著 A3 士、
A2 卒步步進逼，黑方
B 線士、A 線卒只得亦
步亦趨準備支援)

50. B4 兵移 B3

(紅方打算棄兵，由相
　突圍)

51. C3 士吃 B3 兵

52. D4 相移 D3

53. B3 士移 B4

54. D3 相移 C3

55. C2 卒移 D2

56. B1 兵移 C1

57. B6 士移 B5

58. C5 仕移 C6

59. B4 士吃 A4 兵

60. C3 相移 D3

61. A4 士移 B4

62. D3 相吃 D2 卒

63. A6 卒移 A5

64. D2 相移 D3

65. B4 士移 C4

66. A2 帥移 B2

67. A5 卒移 A4

68. B2 帥移 C2

69. C4 士移 C5

70. C6 仕吃 C5 士

71. B5 士吃 C5 仕

72. D3 相移 C3	87. D5 象移 D4
73. C5 士移 C4	88. B3 帥移 C3
74. C3 相移 B3	89. A4 卒移 B4
75. C4 士移 B4	90. C1 兵移 B1
76. C2 帥移 C3	91. B4 卒移 B3
77. B4 士吃 B3 相	92. C3 帥移 D3
78. C3 帥吃 B3 士	93. D4 象移 C4
79. C8 象移 C7	94. B1 兵移 C1
80. C1 兵移 C2	95. B3 卒移 C3
81. C7 象移 C6	96. D3 帥移 D4
82. C2 兵移 C1	97. C4 象移 B4
83. C6 象移 C5	98. C1 兵移 D1
84. C1 兵移 C2	99. B4 象移 B3
85. C5 象移 D5	100. D1 兵移 C1
86. C2 兵移 C1	101. B3 象移 B2
	黑方勝

棋局進行到第 36 手時，黑方曾提議和棋，但紅方不接受，
雖然鬥志可嘉，但終究錯估形勢，主動棄兵以相突圍後，
反而讓黑方有以士逼換紅仕的機會，最後更不設防，讓黑
方輕易再以士換相，終至輸棋。

事實上，很多雙方都易守難攻的殘局，主動發起進攻的一
方在歷經棄棋、換棋後，經常會出現防守上的漏洞，不可
不慎。

圖例 21

右圖 21　黑方先

1. C3 包吃 A3 俥
2. D3 傌吃 C2 車
3. C1 象吃 C2 傌
4. A8 相吃 A7 包
5. D7 車吃 D6 俥
6. C6 帥吃 D6 車
7. A3 包吃 A5 炮
8. B7 仕吃 B6 象
9. A5 包吃 A7 相
10. C7 兵移 C6
11. C2 象移 C3
12. A6 傌轉 B5
13. A7 包移 A8
14. D8 相移 D7
15. A2 士移 A3
16. D2 仕移 D3
17. D4 卒移 C4
18. D3 仕移 D4
19. C8 士吃 B8 兵
20. D5 炮移 C5

圖 21

	A	B	C	D	
8	相	兵	士	相	8
7	包	仕	兵	車	7
6	傌	象	帥	俥	6
5	炮			炮	5
4	卒			卒	4
3	俥	馬	包	傌	3
2	士	馬	車	仕	2
1	將	卒	象	兵	1

A　B　C　D

21. A1 將移 A2
22. B5 傌轉 A6
23. A4 卒移 A5
24. C5 炮移 B5
25. B8 士移 C8
26. B6 仕移 B7
27. A3 士移 A4
28. D4 仕移 D5
29. C3 象移 D3

田棋

130

30. C6 兵移 C5

31. C4 卒吃 C5 兵

32. D5 仕吃 C5 卒

33. D3 象移 D2

34. D6 帥移 C6

35. D2 象吃 D1 兵

36. D7 相移 D6

37. B2 馬轉 C3

38. C6 帥移 C7

39. C8 士移 D8

40. B7 仕移 B8

41. A8 包移 A7

42. C7 帥移 D7

43. A4 士移 B4

44. D7 帥吃 D8 士

45. B3 馬轉 C4

46. B5 炮移 B6

47. C3 馬轉 D4

48. C5 仕移 C6

49. A2 將移 A3

50. B8 仕移 A8

51. A7 包移 B7

(為浪費紅方一步棋)

52. A6 傌吃 B7 包

53. B4 士移 B3

(因紅方已無兵，黑方準
備改用將當先鋒)

54. B7 傌轉 A6

55. A3 將移 A4

56. B6 炮移 B7

57. A5 卒移 B5

58. B7 炮移 A7

(紅方不吃士，因衡量吃
士後易成和局)

59. B5 卒移 A5

(傌後炮的威力讓黑方將
士難以伸展)

60. C6 仕移 B6

61. D1 象移 D2

62. D8 帥移 C8

63. D2 象移 C2

64. C8 帥移 C7

65. C2 象移 B2

66. A8 仕移 B8

田
棋

131

圖 21 之殘局(一)

接續第 67 手輪由黑方下棋

圖 21 雙方第 66 手走完後留下壁壘分明的殘局，黑方雙馬形成的馬其諾防線以及紅方傌後炮所築成的灘頭堡，皆讓雙方難以越雷池，只能思考如何以對己方有利的方式兌換棋子突破防線。

	A	B	C	D	
8		仕			8
7	炮		帥		7
6	傌	仕		相	6
5	卒				5
4	將		馬	馬	4
3		士			3
2		象			2
1		卒			1
	A	B	C	D	

67. B1 卒移 C1
68. D6 相移 C6
69. C1 卒移 C2
70. A6 傌轉 B5
71. C4 馬吃 B5 傌
72. B6 仕吃 B5 馬
(黑方原以為紅方欲以炮吃將)
73. A4 將移 B4
74. B5 仕吃 A5 卒
75. B4 將移 B5
76. A5 仕移 A4
77. B5 將移 A5
78. A4 仕移 A3
79. B3 士吃 A3 仕
80. A7 炮吃 A3 士

81. A5 將移 A4
82. B8 仕移 B7
83. A4 將吃 A3 炮
84. C6 相移 D6
85. A3 將移 A4
86. D6 相移 D5
87. D4 馬轉 C3
88. C7 帥移 C6
89. A4 將移 B4
90. C6 帥移 C5

雙方同意和棋【備註】

圖 21 之殘局(二)

接續第 91 手輪由黑方下棋

【備註】

經過幾番兌棋，留下如殘局(二)之盤勢，雖然雙方言和，但若黑方移象逼相或可贏棋。

這波兌棋，紅方損失了仕俥炮，黑方折損了士馬卒；仕俥與士馬互抵，紅炮只換了個黑卒，先發動兌棋攻勢的紅方反而吃了虧，原因是紅方只算到了紅俥兌馬卒為止，少算了後續演變就吃了虧，幸好還可守住雙方對峙的局勢。

	A	B	C	D	
8					
7		仕			
6					
5			帥	相	
4		將			
3			馬		
2		象	卒		
1					

如果紅方第 68 手改走 C7 帥移 C6(為防止 A6 俥轉 B5 後，黑方走 D4 馬轉 C5，所以 C6 這個位置必須有紅棋守住)，就可能會如紅方所願以紅俥兌馬卒即告一段落。

其變化如下：接續圖 21 之殘局(一)

67. B1 卒移 C1

68. C7 帥移 C6

69. C1 卒移 C2

70. A6 俥轉 B5

71. C4 馬吃 B5 俥

72. B6 仕吃 B5 馬

73. A4 將移 B4

74. B5 仕吃 A5 卒

75. B4 將移 B5

76. A5 仕移 A6

兌棋到此結束，如紅方所願以單俥換到馬卒，留下相對有利的殘局(三)。

圖 21 之殘局(三)

接續第 77 手輪由黑方下棋

	A	B	C	D	
8		仕			8
7	炮				7
6	仕		帥	相	6
5		將			5
4				馬	4
3		士			3
2		象	卒		2
1					1

A　B　C　D

77. B3 士移 B4

78. D6 相移 D5

79. B4 士移 C4

80. A7 炮移 A8

81. C2 卒移 C3

82. B8 仕移 B7

83. C3 卒移 B3

84. A6 仕移 A7

85. B3 卒移 B4

86. A8 炮移 B8

87. B5 將移 C5

　(將移 A5 更佳)

88. C6 帥吃 C5 將

89. D4 馬吃 C5 帥

90. D5 相吃 C5 馬

91. C4 士吃 C5 相

92. B7 仕移 B6

93. B4 卒移 C4

94. A7 仕移 B7

95. B2 象移 C2

96. B8 炮移 C8

97. C2 象移 C3

98. B7 仕移 C7

99. C5 士移 D5

100. B6 仕移 C6

紅方遠程炮的威力，黑方終究無法擋。紅方勝

圖例 22

右圖 22 例 1　紅方先

1. C6 相吃 C7 包
2. B3 士吃 C3 俥
3. A5 兵吃 A4 將
4. D4 卒吃 D5 帥
5. C7 相吃 C8 車
6. B2 象吃 C2 傌
7. D6 炮吃 A6 象
8. B8 包吃 D8 炮
9. B1 兵移 B2
10. B6 卒移 C6
11. A4 兵移 B4
12. D5 卒移 C5
13. C8 相吃 D8 包
14. C3 士吃 D3 相
15. D8 相移 C8
16. D7 士移 C7
17. C8 相移 D8
18. A7 馬轉 B6
19. D1 兵吃 D2 卒
20. C7 士移 C8

21. A6 炮吃 C6 卒
22. C5 卒移 B5
23. B4 兵移 C4
24. B6 馬轉 C5
25. A3 仕移 B3
26. C8 士吃 D8 相
27. C4 兵移 B4
28. C5 馬轉 D4
29. B4 兵吃 B5 卒

圖 22

	A	B	C	D	
8	馬	包	車	炮	8
7	馬	車	包	士	7
6	象	卒	相	炮	6
5	兵			帥	5
4	將			卒	4
3	仕	士	俥	相	3
2	仕	象	傌	卒	2
1	俥	兵	傌	兵	1
	A	B	C	D	

田棋

30. B7 車移 B6

31. C6 炮移 C7

32. A8 馬轉 B7

33. B3 仕移 B4

34. D8 士移 D7

35. B2 兵移 B3

36. D7 士吃 C7 炮

37. B4 仕移 C4

38. B6 車移 C6

39. B5 兵移 C5

接續第 40 手輪由黑方下棋

40. C6 車吃 C5 兵

41. C4 仕吃 C5 車

42. D4 馬吃 C5 仕

43. C1 傌轉 B2

44. C5 馬轉 B4

45. B2 傌轉 A3

46. B4 馬吃 A3 傌

47. A2 仕吃 A3 馬

48. C2 象移 B2

49. B3 兵移 B4

50. D3 士移 C3

51. A3 仕移 A4

52. C3 士移 B3

　　黑方優勢勝

A	B	C	D	
				8
	馬	士		7
		車		6
		兵		5
		仕	馬	4
	兵		士	3
仕		象	兵	2
俥		傌		1

A B C D

圖 22 例 2

紅方先

1. A5 兵吃 A4 將
2. D4 卒吃 D5 帥
3. A3 仕吃 B3 士
4. B2 象吃 C2 俙
5. C6 相吃 C7 包
6. D7 士吃 C7 相
7. C3 俥吃 C7 士
8. B7 車吃 C7 俥
9. D8 炮吃 B8 包
10. C2 象吃 C1 俙
11. A2 仕移 B2
12. C8 車吃 B8 炮
13. D3 相移 C3
14. D2 卒移 C2
15. A4 兵移 B4
16. A8 馬轉 B7
17. B2 仕吃 C2 卒
18. C1 象吃 B1 兵
19. A1 俥移 A2
20. B1 象移 A1
21. A2 俥移 B2

22. B8 車移 C8
23. C2 仕移 C1
24. C8 車移 D8
25. C1 仕移 B1
26. D8 車吃 D6 炮
(黑方未移 A6 象，紅方
　炮未吃象，各有失誤)
27. B1 仕吃 A1 象
28. D5 卒移 D4
29. B2 俥移 C2
30. D6 車移 C6
31. A1 仕移 A2
32. A6 象移 A5
33. A2 仕移 A3
34. B6 卒移 A6
35. A3 仕移 A4
36. A7 馬轉 B6
37. B4 兵移 C4
38. D4 卒吃 C4 兵
39. A4 仕移 B4
40. A6 卒移 A7

田
棋

137

41. B4 仕移 B5　　　　51. B2 俥移 A2

42. C6 車移 D6　　　　52. B5 象移 A5

43. C3 相吃 C4 卒　　53. B3 仕移 A3

44. B7 馬轉 A6　　　　54. A7 卒移 A8

45. B5 仕移 B4　　　　55. A3 仕移 A4

46. A5 象移 B5　　　　56. A5 象移 B5

47. D1 兵移 C1　　　　57. C1 兵移 C2

48. D6 車移 D7　　　　58. A8 卒移 B8

49. C2 俥移 B2　　　　59. C2 兵移 C3

50. D7 車移 D8　　　　60. B8 卒移 A8

雙方下至第 60 手留下如右圖之
殘局，接續輪由紅方下棋：

	A	B	C	D	
8	卒			車	
7			車		
6	馬	馬			
5		象			
4	仕	仕	相		
3			兵		
2	俥				
1					

61. A2 俥移 A3

62. A8 卒移 B8

63. C3 兵移 D3

64. B8 卒移 A8

65. A3 俥移 B3

66. A8 卒移 B8

67. D3 兵移 D4

68. D8 車移 C8

(黑方看出紅方準備以兵
當相的盾牌，讓紅相能夠由 D 線逐步往黑車推進，遂趁早
雙車連線，期能以車換相、仕)

田
棋

138

69. B3 俥移 C3
(紅方早已做好準備,
移俥增援)
70. B5 象移 C5
71. C4 相吃 C5 象
72. B6 馬吃 C5 相
73. B4 仕移 B3
74. A6 馬轉 B5
75. A4 仕移 A3
(仕若移 A5,則黑車移 B7
後,該紅仕無法動彈)
76. C5 馬吃 D4 兵
77. C3 俥吃 C7 車
78. C8 車吃 C7 俥
79. B3 仕移 B4
80. C7 車移 B7
(本來雙方旗鼓相當的對峙
局勢,經過兌棋後形成黑方
穩和求勝的局面,黑方主動
發動攻勢算是得到好的結果)
81. A3 仕移 A2
82. D4 馬轉 C5
83. B4 仕移 B3
84. B5 馬轉 A4

85. B3 仕移 C3
86. C5 馬轉 B4
87. C3 仕移 D3
88. B7 車移 C7
89. D3 仕移 D4
90. C7 車移 C8
91. A2 仕移 A1
92. B8 卒移 A8
93. A1 仕移 A2
94. A4 馬轉 B5
95. A2 仕移 B2
96. C8 車移 D8
97. B2 仕移 B3
98. B4 馬轉 A5
(黑方雙馬亦攻亦守,
再配合遠距車的威
力,讓紅方平白丟掉一
顆仕)
99. B3 仕移 C3
100. D8 車吃 D4 仕
101. C3 仕移 D3
102. D4 車移 C4
103. D3 仕移 D4
104. A5 馬轉 B4

田棋

105. D4 仕移 D5

106. C4 車移 C3

107. D5 仕移 D4

108. C3 車移 C2

109. D4 仕移 D3

110. B5 馬轉 C4

111. D3 仕移 D2

112. C4 馬轉 B3

113. D2 仕移 D3

114. C2 車移 C1

115. D3 仕移 D2

116. B4 馬轉 C3

117. D2 仕移 D1

(仕若移 D3，則黑方移卒，
馬、車不動，紅仕無處逃)

118. C1 車移 B1

119. D1 仕移 C1

120. B1 車移 A1

121. C1 仕移 B1

122. A1 車移 A2

123. B1 仕移 A1

124. A2 車移 A3

125. A1 仕移 B1

126. A3 車移 A4

127. B1 仕移 C1

128. A4 車移 A5

129. C1 仕移 B1

130. A5 車移 A6

131. B1 仕移 C1

132. A6 車移 B6

133. C1 仕移 B1

134. C3 馬轉 D2

135. B1 仕移 A1

136. A8 卒移 A7

137. A1 仕移 B1

138. B3 馬轉 A2

139. B1 仕移 A1

140. B6 車移 A6

黑方勝

黑方車、馬、馬、卒雖然穩操勝算，但在紅方步步謹慎應
棋的情況下，走過漫漫長路，總算將紅仕逼到牆角才大功
告成。

圖 22 例 3

紅方先

1. C1 傌吃 B2 象	15. B1 兵移 C1
2. D4 卒吃 D5 帥	16. A8 車移 B8
3. C6 相吃 C7 包	17. D3 相移 D4
4. B3 士吃 C3 俥	18. D7 士移 D6
5. C7 相吃 B7 車	19. D4 相移 C4
6. A4 將吃 A3 仕	20. B6 卒移 C6
7. B2 傌吃 A3 將	21. D1 兵吃 D2 卒
8. A8 馬吃 B7 相	22. C2 士吃 D2 兵
9. D8 炮吃 B8 包	23. A3 傌轉 B4
10. C3 士吃 C2 傌	24. D2 士移 D3
11. D6 炮吃 A6 象	25. A1 俥移 B1
12. B7 馬吃 A6 炮	26. D3 士移 D4
13. B8 炮移 A8	27. C4 相移 C3
14. C8 車吃 A8 炮	28. D4 士移 C4

<div align="center">黑方優勢勝</div>

還是黑方勝出，難道在原始佈陣的觀棋選擇的階段就已定勝負了？或許並非如此！

圖 22 例 4　紅方先

1. D6 炮吃 D4 卒
2. A4 將吃 A3 仕
3. A2 仕吃 B2 象
4. B3 士吃 B2 仕
5. C1 傌吃 B2 士
6. A3 將移 A2
7. C6 相吃 C7 包
8. D7 士吃 C7 相
9. D8 炮吃 B8 包
10. B7 車吃 B8 炮
11. D1 兵吃 D2 卒

12. A6 象吃 A5 兵
13. C2 傌轉 B3
14. A2 將吃 A1 俥
15. B1 兵吃 A1 將
16. A5 象移 B5
17. B2 傌轉 A3
18. B6 卒移 C6
19. D4 炮移 C4
20. C6 卒移 D6
21. D5 帥移 C5
22. B5 象移 A5

接續第 23 手輪由紅方下棋

23. D3 相移 D4
24. A7 馬轉 B6
25. C5 帥移 B5
26. D6 卒移 C6
27. D4 相移 D5
28. C8 車移 D8
29. C3 俥移 D3
30. C7 士移 D7
31. C4 炮移 B4
32. D7 士移 D6

	A	B	C	D	
8	馬	車	車		8
7	馬		士		7
6				卒	6
5	象		帥		5
4			炮		4
3	傌	傌	俥	相	3
2				兵	2
1	兵				1
	A	B	C	D	

田棋

33. D5 相移 C5

34. A5 象移 A6

35. C5 相吃 C6 卒

36. D6 士吃 C6 相

37. D3 俥吃 D8 車

38. B8 車吃 D8 俥

39. B5 帥吃 B6 馬

40. C6 士移 C5

41. B6 帥吃 A6 象

42. A8 馬轉 B7

43. A6 帥移 B6

44. B7 馬轉 A8

45. B6 帥移 C6

46. C5 士移 B5

47. D2 兵移 C2

48. D8 車移 C8

49. C6 帥移 C7

50. C8 車移 D8

51. C2 兵移 C1

52. B5 士移 C5

53. B4 炮移 C4

54. C5 士移 D5

55. C4 炮移 C3

56. D5 士移 D4

57. C3 炮移 C2

58. D4 士移 D3

59. A3 傌轉 B4

60. D3 士移 D2

61. B4 傌轉 C5

62. D2 士移 D1

63. C7 帥移 D7

64. D1 士吃 C1 兵

65. D7 帥吃 D8 車

66. C1 士移 B1

67. B3 傌轉 A4

68. B1 士吃 A1 兵

69. A4 傌轉 B5

70. A1 士移 B1

71. B5 傌轉 C6

72. B1 士移 C1

73. D8 帥移 C8

74. C1 士吃 C2 炮

75. C8 帥移 B8

　　紅方勝

圖例 23

右圖 23 例 1　紅方先

1. A7 帥吃 A8 車

2. D4 包吃 D6 仕

3. B6 炮吃 D6 包

(走 A5 俥吃 D5 馬更佳)

4. D7 將吃 D6 炮

5. A8 帥吃 B8 士

6. B7 卒吃 B8 帥

7. C8 兵吃 B8 卒

8. A6 象吃 A5 俥

9. B2 傌吃 C3 卒

10. A5 象移 B5

11. D3 相移 D4

12. C6 包移 B6

13. B1 俥吃 C1 馬

14. D1 士吃 C1 俥

15. D2 傌吃 C1 士

16. C7 車吃 C3 傌

17. A2 炮移 B2

18. C3 車吃 B3 兵

19. A3 仕吃 B3 車

圖 23

	A	B	C	D	
	車	士	兵	象	8
	帥	卒	車	將	7
	象	炮	包	仕	6
	俥			馬	5
	相			包	4
	仕	兵	卒	相	3
	炮	傌	卒	傌	2
	兵	俥	馬	士	1

A　B　C　D

20. B6 包吃 B3 仕

21. B8 兵移 A8

(紅方不吃象是因不願讓黑
包打兵，免得不但失兵又
讓黑包形成遠程包的威力)

22. B3 包移 C3

23. C1 傌轉 D2

24. C3 包移 C4

25. D4 相吃 C4 包

26. D5 馬吃 C4 相
27. B2 炮移 B1
28. D6 將移 D5
29. D2 傌移 C3
30. D8 象移 D7

31. C3 傌轉 B2
32. B5 象移 C5
33. A4 相移 B4
34. D5 將移 D4
35. B1 炮移 C1

雙方下完第 35 手留下如右圖
之殘局,接續輪由黑方下棋:

36. D7 象移 C7
37. C1 炮移 B1
38. C7 象移 B7
39. B2 傌轉 C1
40. B7 象移 A7
41. A8 兵移 B8
42. A7 象移 A6
43. A1 兵移 A2
44. A6 象移 A5
45. B8 兵移 A8
46. A5 象移 B5
47. B4 相移 A4
48. C4 馬轉 B3
49. A4 相移 A3
50. B3 馬吃 A2 兵
51. A3 相吃 A2 馬

	A	B	C	D	
8	兵				
7				象	
6					
5			象		
4		相	馬	將	
3					
2		傌	卒		
1	兵		炮		

52. D4 將移 C4
53. A2 相移 B2
54. B5 象移 A5
55. C1 傌轉 D2
(先移傌防將,下一步
　再吃卒)

田棋

56. A5 象移 A4　　　78. B7 象移 B8

57. B2 相吃 C2 卒　　79. D5 相移 D6

58. A4 象移 A3　　　80. B8 象移 C8

59. B1 炮移 C1　　　81. D8 兵移 D7

60. A3 象移 B3　　　82. C8 象移 D8

61. C1 炮吃 C4 將　　83. C3 傌轉 B4

62. C5 象吃 C4 炮　　84. D8 象吃 D7 兵

63. A8 兵移 B8　　　85. D6 相吃 D7 象

64. B3 象移 B4　　　86. C7 象吃 D7 相

65. B8 兵移 C8　　　87. B4 傌轉 C3

66. C4 象移 C5　　　88. D7 象移 C7

67. C8 兵移 D8　　　89. C3 傌轉 B4

68. B4 象移 B5　　　90. C7 象移 C6

69. C2 相移 C3　　　91. B4 傌轉 C3

70. C5 象移 C6　　　92. C6 象移 C5

71. C3 相移 C4　　　93. C3 傌轉 B4

72. B5 象移 B6　　　94. C5 象移 B5

73. D2 傌轉 C3　　　95. B4 傌轉 C3

74. B6 象移 B7　　　96. B5 象移 C5

75. C4 相移 D4　　　97. C3 傌轉 B4

76. C6 象移 C7　　　98. C5 象移 C4

77. D4 相移 D5　　　99. B4 傌轉 A5

和 棋

圖 23 例 2

紅方先

接續第 7 手輪由紅方下棋

(假設依前例 1 前 6 手維持
不變，第 7 手紅方改變棋步)

	A	B	C	D	
8		卒	兵	象	8
7			車		7
6	象		包	將	6
5	俥			馬	5
4	相				4
3	仕	兵	卒	相	3
2	炮	傌	卒	俥	2
1	兵	俥	馬	士	1

A　B　C　D

7. D2 傌吃 C3 卒
8. A6 象吃 A5 俥
9. A4 相吃 A5 象
10. C6 包吃 C8 兵
11. B3 兵移 B4
12. C1 馬吃 B2 傌
13. C3 傌吃 B2 馬
14. D1 士移 D2
15. D3 相移 D4
16. D5 馬轉 C6
17. B2 傌轉 C3
18. D2 士移 D3
19. A3 仕移 B3
20. C6 馬轉 B7
21. A2 炮移 A3
22. D6 將移 D5
23. B1 俥移 C1
24. C8 包吃 C3 傌

25. C1 俥吃 C2 卒
26. D5 將吃 D4 相
27. A3 炮吃 C3 包
28. D3 士移 D2
29. B3 仕移 B2
30. D2 士吃 C2 俥
31. B2 仕吃 C2 士
32. D4 將移 D3

田
棋
147

33. C3 炮移 B3

(移兵顧炮是否更佳)

34. C7 車吃 C2 仕

35. B3 炮吃 B7 馬

36. D8 象移 D7

37. A5 相移 A6

38. D7 象移 C7

39. A6 相移 B6

40. D3 將移 D4

41. B4 兵移 B5

42. D4 將移 D5

43. B7 炮移 A7

44. D5 將移 D6

45. A7 炮移 A6

46. C7 象移 C6

47. B6 相移 B7

48. C6 象移 C5

49. B5 兵移 B6

50. D6 將移 D5

51. B7 相吃 B8 卒

52. C2 車移 B2

53. B8 相移 B7

54. B2 車移 A2

55. A6 炮移 A7

56. A2 車吃 A1 兵

黑方勝

紅方第 7 手改變棋路反而輸棋，因為黑方也會做改變，例如因 C8 兵未吃 B8 卒，讓黑方第 10 手能夠以 C6 包吃 C8 兵，不但形成遠程包的威力，而且讓 C7 車沒有黑包阻擋而更加攻守自如，由此觀之，上一例紅方第 7 手以兵吃卒，不能單純以保兵視之，而是另有其策略上考量。

圖 23 例 3

紅方先

接續第 7 手輪由紅方下棋

(假設依前兩例，前 6 手維持不
　變，第 7 手紅方再改變棋步)

A	B	C	D	
	卒	兵	象	8
		車		7
象		包	將	6
俥			馬	5
相				4
仕	兵	卒	相	3
炮	傌	卒	傌	2
兵	俥	馬	士	1

A　B　C　D

7. D2 傌吃 C1 馬
8. A6 象吃 A5 俥
9. A4 相吃 A5 象
10. C6 包吃 C8 兵
11. A2 炮吃 C2 卒
12. C3 卒吃 B3 兵
13. C2 炮移 D2
14. C8 包吃 C1 傌
15. B2 傌吃 C1 包
16. C7 車吃 C1 傌
17. B1 俥吃 C1 車
18. D1 士吃 C1 俥
19. D3 相移 C3
20. D6 將移 C6
21. A3 仕吃 B3 卒
22. D8 象移 C8
23. B3 仕移 B2
24. C6 將移 B6

25. A1 兵移 A2
26. B6 將移 B5
27. A5 相移 A4
28. B5 將移 B4
29. A2 兵移 A3
30. C8 象移 C7
31. D2 炮移 C2
32. C7 象移 B7

田
棋

149

33. A4 相移 A5

34. B7 象移 A7

35. C3 相移 D3

36. B4 將移 C4

37. A3 兵移 B3

38. C4 將移 D4

39. C2 炮移 D2

(紅方若走 B3 兵移 C3 則
黑士由 D1、D2 夾攻，紅方
必平白失棋)

40. D4 將吃 D3 相

41. D2 炮吃 D5 馬

42. D3 將移 D4

43. D5 炮移 C5

44. D4 將移 D5

45. C5 炮移 C4

46. D5 將移 C5

47. B3 兵移 C3

48. C1 士移 D1

49. B2 仕移 C2

50. C5 將移 D5

51. C3 兵移 D3

52. A7 象移 B7

53. C4 炮移 D4

54. D5 將吃 D4 炮

55. D3 兵吃 D4 將

56. B7 象移 B6

57. D4 兵移 C4

58. B8 卒移 C8

59. C4 兵移 B4

60. C8 卒移 D8

61. B4 兵移 A4

62. D8 卒移 C8

63. C2 仕移 C3

64. D1 士移 C1

65. C3 仕移 C4

66. C1 士移 C2

67. C4 仕移 C5

68. C2 士移 C3

69. C5 仕移 C6

70. B6 象移 B7

71. A5 相移 A6

72. C3 士移 C4

73. C6 仕移 C7

黑士救援不及，只得棄棋認輸。紅方勝

本局第 55 手之後(如右下圖)，雙方呈仕相兵與士象卒同等棋力的對峙之局，雖然紅方棋子在盤勢上稍佔優勢，但若黑方改變棋路，或許有弈和的機會，其變化如下：

	A	B	C	D	
		卒			8
		象			7
					6
	相				5
				兵	4
					3
			仕		2
				士	1

A B C D

56. B7 象移 C7
57. A5 相移 B5
58. C7 象移 D7
59. B5 相移 B6
60. D7 象移 D6
61. D4 兵移 C4
62. B8 卒移 C8
63. C4 兵移 B4
64. C8 卒移 D8
65. B4 兵移 A4
66. D8 卒移 C8
67. A4 兵移 A5
68. C8 卒移 D8
69. C2 仕移 C3
70. D1 士移 D2
71. C3 仕移 C4
72. D2 士移 D3
73. C4 仕移 C5
74. D3 士移 D4

75. C5 仕移 C6
76. D6 象移 D5
77. B6 相移 B7
78. D4 士移 C4
79. B7 相移 C7
80. D5 象移 C5
81. C7 相移 C8
82. C5 象移 B5

田棋

83. A5 兵移 A6

84. D8 卒移 D7

85. C8 相移 D8

86. D7 卒移 D6

87. C6 仕吃 D6 卒

88. C4 士移 C5

89. D8 相移 C8

90. B5 象移 B6

91. A6 兵移 A7

92. B6 象移 B7

93. A7 兵移 A8

接續第 94 手輪由黑方下棋

94. B7 象移 B6

95. C8 相移 B8

96. B6 象移 B5

97. B8 相移 B7

98. B5 象移 B4

99. B7 相移 A7

100. B4 象移 B3

101. A7 相移 A6

102. B3 象移 B2

雙方同意和棋

	A	B	C	D	
8	兵		相		8
7		象			7
6				仕	6
5			士		5
4					4
3					3
2					2
1					1
	A	B	C	D	

因為接續紅相不能走到靠近黑象位置，否則反被士、象夾吃，因此雙方各據一隅，只能以和局收場。

黑方能夠弈和的關鍵之一是第 86 手黑卒不讓紅相吃棋，而移至紅仕旁送吃，以利黑士壓制紅仕。

圖 23 例 4

黑方先

1. B7 卒吃 A7 帥
2. D6 仕吃 D5 馬
3. D4 包吃 D2 傌
4. D3 相吃 D2 包
5. D1 士吃 D2 相
6. B2 傌吃 C1 馬
7. D2 士移 D3
8. A2 炮移 B2
9. A6 象吃 A5 俥
10. A4 相吃 A5 象
11. C6 包吃 C8 兵
12. B3 兵吃 C3 卒
13. D7 將移 D6
14. B2 炮吃 B8 士
15. A8 車吃 B8 炮
16. A5 相移 A6
17. D6 將吃 D5 仕
18. C3 兵移 B3
19. D3 士移 C3

20. B6 炮移 B7

(紅方想送炮給車吃再以
 相吃車)

21. C3 士移 C4

(因意圖太明顯，黑方並
未上當)

22. A3 仕移 A4
23. C7 車移 D7

(黑方移車，即可準備吃
炮或以車換相、炮)

24. B7 炮移 B6
25. D7 車移 D6
26. B3 兵移 A3

(紅方移兵，讓俥加入
 防線)

27. C2 卒移 B2
28. B1 俥吃 B2 卒
29. C4 士移 C3
30. C1 傌轉 D2
31. C3 士移 C2

32. A4 仕移 B4

33. D6 車吃 B6 炮

34. A6 相吃 B6 車

35. B8 車吃 B6 相

(終究還是讓黑方如願以車換炮、相)

36. B4 仕移 B5

37. C2 士吃 B2 俥

38. B5 仕吃 B6 車

　　黑方勝

在原始佈陣中，黑方稍顯優勢的情況下，黑方先手得勝是合理的結果。

昨夜星辰昨夜風
畫樓西畔桂堂東
身無彩鳳雙飛翼
心有靈犀一點通

～李商隱～

圖例 24

右圖 24 例 1　黑方先

1. D6 將吃 D5 炮
2. B1 傌吃 A2 士
3. A6 車吃 B6 俥
4. B8 帥吃 C8 包
5. D5 將吃 D4 炮
6. C7 俥吃 C6 卒
7. B6 車吃 C6 俥
8. B7 傌吃 C6 車
9. B3 馬吃 A4 兵
10. C8 帥吃 D8 士
11. D7 象移 C7
12. A7 相吃 A8 馬
13. A5 包吃 A3 兵
14. A8 相移 B8
15. A3 包吃 A1 兵
16. D1 仕吃 C1 卒
17. C7 象吃 C6 傌
18. C1 仕移 B1
19. D4 將移 C4
20. C3 仕吃 D3 卒

21. C2 車移 C3
22. B1 仕吃 A1 包
23. D2 象移 D1
24. D8 帥移 D7
25. D1 象移 C1
26. B8 相移 B7
27. C1 象移 D1
28. D7 帥移 D6
29. C6 象移 C5

圖 24

	A	B	C	D	
8	馬	帥	包	士	
7	相	傌	俥	象	
6	車	俥	卒	將	
5	包			炮	
4	兵			炮	
3	兵	馬	仕	卒	
2	士	相	車	象	
1	兵	傌	卒	仕	

A　B　C　D

30. B7 相移 B6
31. D1 象移 C1
32. D6 帥移 D5
33. C1 象移 D1
34. A1 仕移 B1
35. D1 象移 C1
36. D3 仕移 D2
37. C1 象移 D1
38. B1 仕移 C1
(D2 仕不能吃象，否則 C3
　車移 D3 吃帥局勢逆轉)
39. C3 車吃 C1 仕
40. D2 仕吃 D1 象
41. C5 象移 B5
42. B6 相移 C6
43. C4 將移 C3
44. D1 仕吃 C1 車
45. C3 將移 C2
46. C1 仕移 D1
47. C2 將吃 B2 相
48. D5 帥移 D4

49. B2 將吃 A2 傌
50. D4 帥移 C4
51. A2 將移 B2
52. C4 帥移 B4
53. A4 馬轉 B3
54. B4 帥吃 B5 象
55. B2 將移 C2
56. B5 帥移 B4
57. B3 馬轉 A2
58. C6 相移 B6
59. A2 馬轉 B1
60. B6 相移 A6
61. B1 馬轉 A2
62. A6 相移 A5
63. A2 馬轉 B1
64. A5 相移 A4
65. B1 馬轉 A2
66. A4 相移 A3
67. A2 馬轉 B1
68. B4 帥移 B3
　　紅方勝

圖 24 例 2

黑方先

1. A2 士吃 B2 相
2. D4 炮吃 D6 將
3. A6 車吃 B6 俥
4. D6 炮吃 B6 車
5. D7 象吃 C7 俥
6. B6 炮吃 B2 士
7. C2 車吃 B2 炮
8. D5 炮吃 D2 象
9. C7 象吃 B7 傌
10. B8 帥吃 C8 包
11. B7 象吃 A7 相
12. D2 炮吃 D8 士
13. B3 馬吃 A4 兵
14. D8 炮吃 A8 馬
(炮若不吃馬則黑方下
　一着以卒逼吃帥，帥
　無退路)
15. C6 卒移 C7
16. C8 帥移 D8
17. A5 包吃 A8 炮
18. B1 傌轉 C2

19. A7 象移 B7
20. C2 傌吃 D3 卒
21. B7 象移 B8
22. D3 傌轉 C4
23. A8 包吃 D8 帥
24. C3 仕移 C2
25. A4 馬轉 B3
(在黑車無退路的情況
下,以車換活傌是好的選
擇,若移卒抓仕再移包,
會形成以車、包換仕的結
果,各有千秋)
26. C2 仕吃 B2 車
27. B3 馬吃 C4 傌
28. D1 仕吃 C1 卒
29. D8 包移 C8
30. A3 兵移 B3
31. C4 馬吃 B3 兵
32. C1 仕移 D1
33. B3 馬轉 C4
34. D1 仕移 D2

35. B8 象移 B7

36. B2 仕移 A2

37. B7 象移 A7

38. A2 仕移 A3

39. C7 卒移 B7

40. A3 仕移 A4

41. C8 包移 B8

(接續紅方雙仕若 D2 仕移 C2 則黑方馬轉 B3 紅方必失一仕，若 A4 仕移 A5 則包移 A8，仕亦無退路，紅方若想取勝，須另謀他途)

接續第 42 手輪由紅方下棋

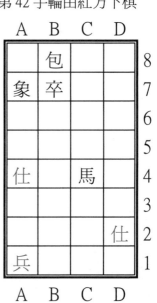

42. A1 兵移 B1

43. B7 卒移 B6

44. B1 兵移 B2

45. B6 卒移 B7

46. B2 兵移 B3

47. B7 卒移 B6

(紅方策略已經很清楚，看準馬不敢吃兵，準備移兵牽制黑卒，以破壞黑方防線，黑方等待紅方下步誤走 B3 兵移 B4 則包移 A8 抓仕)

48. B3 兵移 C3

(紅方未失誤，選擇繞遠路)

49. B6 卒移 B7

50. C3 兵移 D3
(紅方的策略已經很清楚
，就是在認定黑方為維
護原來防線，在馬不敢
吃兵的前提下，移兵至
C6 位置牽制黑卒，黑方
必須儘早整理出應對之道)
51. B7 卒移 C7
52. A4 仕移 B4
53. B8 包移 C8
(黑方防守陣式已做了應變
，能否固守，有待考驗)
54. D2 仕移 C2
55. C4 馬轉 D5
56. C2 仕移 B2
57. C8 包移 D8
58. B4 仕移 A4
(紅方看準黑方包亦不敢
吃兵，雙仕可以放心進
行攻略)

59. D5 馬轉 C6
60. A4 仕移 A5
61. A7 象移 B7
62. A5 仕移 A6
63. D8 包移 C8
64. D3 兵移 D4
65. B7 象移 B8
66. A6 仕移 B6
67. B8 象移 B7
68. B6 仕移 A6
69. B7 象移 B8
70. B2 仕移 B3
71. C7 卒移 D7
72. B3 仕移 B4
73. D7 卒移 C7
74. A6 仕移 A7
(紅方棋子已兵臨城下，
黑方重新佈陣的防線
面臨考驗)

田
棋

	A	B	C	D	
8		象	包		8
7	仕		卒		7
6			馬		6
5					5
4		仕		兵	4
3					3
2					2
1					1

A　B　C　D

75. C7 卒移 D7

76. D4 兵移 D5

77. C8 包移 D8

78. B4 仕移 C4

79. D8 包移 C8

80. C4 仕移 B4

81. C8 包移 D8

82. A7 仕移 A6

83. D8 包移 C8

84. A6 仕移 B6

85. D7 卒移 C7

86. D5 兵移 D6

87. B8 象移 B7

(黑方防線即將失守，只能
寄望於紅方失誤)

88. B4 仕移 A4

(紅方並未只顧埋頭猛攻
而不顧防守，否則黑方移包後，
雙仕必失其一)

89. B7 象移 B8

90. D6 兵移 D7

91. C6 馬吃 D7 兵

92. B6 仕移 B7

　　紅方勝

紅方穩紮穩打，攻守兼顧，贏得實至名歸。黑方洞悉對方
攻略，猶能變換防守陣式，雖然終究破局，也是雖敗猶榮。

圖例 25

右圖 25 例 1　黑方先

1. B1 士吃 A1 俥
2. A4 炮吃 A2 將
3. A1 士吃 A2 炮
4. A3 俥吃 B3 馬
5. A2 士吃 B2 相
6. B3 俥移 B4
7. B2 士移 A2
8. D2 相吃 D3 車
9. A6 車吃 A7 兵
10. D6 仕吃 D5 象
11. C3 士移 C4
12. B6 仕吃 B7 卒
13. A7 車移 A6
14. C6 炮移 C5
15. D7 卒吃 D8 帥
16. B7 仕吃 B8 馬
17. A5 象移 B5
18. B4 俥移 B3
19. B5 象移 B4
20. C2 傌轉 B1

圖 25

A	B	C	D	
包	馬	兵	帥	8
兵	卒	卒	卒	7
車	仕	炮	仕	6
象			象	5
炮			兵	4
俥	馬	士	車	3
將	相	傌	相	2
俥	士	包	傌	1

A　B　C　D

21. A2 士移 B2
22. C5 炮吃 C1 包
23. B4 象吃 B3 俥
24. D1 傌轉 C2
25. C4 士移 B4
26. B8 仕移 B7
27. A6 車移 A5
28. D5 仕移 D6
29. A8 包移 A7

30. B7 仕移 B6

31. A5 車移 A4

32. C8 兵吃 D8 卒（改走 C1 炮吃 C7 卒更佳）

（如果沒有 C1 炮的因素，應是吃 C7 卒而非 D8 卒，選擇
　吃 D8 卒是要讓 C1 炮在必要時可以跳吃 C7 卒）

33. C7 卒移 D7

（黑方寧願犧牲卒，不給紅炮有選擇的機會）

接續第 34 手輪由紅方下棋

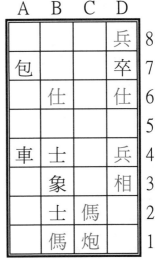

34. D8 兵吃 D7 卒

35. B2 士吃 B1 傌

36. C2 傌吃 B1 士

37. B3 象移 B2

38. D6 仕移 C6

39. B2 象吃 B1 傌

40. C1 炮移 D1

41. B1 象移 C1

42. D3 相移 D2

43. A4 車移 A3

44. C6 仕移 C5

45. A3 車移 A2

46. D2 相移 D3

47. C1 象吃 D1 炮

48. D4 兵移 C4

49. A7 包移 A6

50. B6 仕移 B5

51. B4 士移 B3

52. D3 相移 D4

53. A6 包移 A5

54. C5 仕移 C6

55. A5 包移 A4

56. D4 相移 D5

57. A4 包移 A3

58. C6 仕移 C5

59. A2 車移 A1

60. D5 相移 D4

61. A3 包移 A2

62. C4 兵移 B4

63. A2 包移 B2

64. D4 相移 C4

65. A1 車移 B1

66. D7 兵移 C7

67. B1 車移 C1

68. C7 兵移 B7

69. C1 車移 C2

70. B7 兵移 B6

71. B2 包移 B1

72. B6 兵移 A6

73. B1 包移 C1

74. C5 仕移 D5

75. C2 車吃 C4 相（失着）

76. D5 仕移 D4

77. C4 車移 C3

78. D4 仕移 D3

79. C3 車移 C2

80. D3 仕移 D2

81. C2 車移 B2

82. D2 仕吃 D1 象

83. C1 包移 B1

84. D1 仕移 C1

85. B1 包移 A1

86. C1 仕移 B1

87. A1 包移 A2

88. B1 仕吃 B2 車

89. B3 士吃 B2 仕

90. B4 兵移 C4

91. B2 士移 B3

92. C4 兵移 D4

93. A2 包移 B2

94. B5 仕移 C5

95. B3 士移 B4

96. D4 兵移 D5

和 棋

田
棋

163

圖 25 例 2

紅方先

<div>

1. C2 傌吃 B1 士
2. A2 將吃 B2 相
3. D2 相吃 D3 車
4. A5 象吃 A4 炮
5. C6 炮吃 A6 車
6. A8 包吃 A6 炮
7. B6 仕吃 A6 包
8. A4 象吃 A3 俥

9. A1 俥吃 A3 象
10. B2 將吃 B1 傌
11. D6 仕吃 D5 象
12. B1 將移 B2
13. D3 相移 D2
14. D7 卒吃 D8 帥
15. C8 兵吃 D8 卒
16. B2 將移 A2

</div>

雙方下完第 16 手後留下如右圖
之殘局，接續輪由紅方下棋：

17. A3 俥吃 B3 馬
18. C3 士吃 B3 俥
19. D1 傌轉 C2
20. B3 士移 C3
21. D2 相移 D1
22. C3 士吃 C2 傌
23. D1 相吃 C1 包
24. C2 士吃 C1 相
25. A7 兵移 A8
26. C1 士移 C2

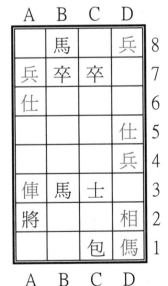

27. A6 仕移 B6

28. B7 卒移 A7

29. A8 兵吃 A7 卒

30. B8 馬吃 A7 兵

31. B6 仕移 B7

32. C2 士移 C3

33. B7 仕吃 A7 馬

34. C3 士移 C4

35. A7 仕移 B7

36. C7 卒移 C6

接續第 37 手輪由紅方下棋

37. D8 兵移 D7

38. A2 將移 A3

39. B7 仕移 B6

40. C6 卒移 C5

41. D7 兵移 C7

42. A3 將移 A4

43. B6 仕移 B5

44. A4 將移 B4

45. B5 仕吃 C5 卒

46. C4 士移 C3

47. D4 兵移 C4

48. B4 將移 B5

49. C7 兵移 C6

　　紅方勝

	A	B	C	D	
8				兵	8
7		仕			7
6			卒		6
5				仕	5
4			士	兵	4
3					3
2	將				2
1					1

在黑將尚存的棋局，黑方有機會吃紅兵而未把握機會，導致在局末階段紅方尚留雙兵，決定勝局。

圖例 26

右圖 26 例 1　黑方先

1. D3 卒吃 D4 帥
2. B6 炮吃 D6 士
3. D2 象吃 C2 俥

(黑方未以卒吃兵保將，因將被
己方棋子困住功能有限，因此
選擇先吃俥保包以顧士，是黑
方明智的選擇)

4. A6 炮吃 A8 車
5. A5 包吃 A8 炮
6. A4 仕移 B4
7. C7 士吃 B7 仕
8. C8 傌吃 B7 士
9. D1 卒吃 C1 兵
10. B7 傌吃 A8 包
11. C6 象吃 D6 炮
12. B8 兵移 B7
13. D5 馬轉 C6

(黑方動馬準備吃雙兵以
鞏固局末黑將的威力)

14. B4 仕移 C4

圖 26

A	B	C	D	
車	兵	傌	相	8
馬	仕	士	兵	7
炮	炮	象	士	6
包			馬	5
仕			帥	4
傌	俥	包	卒	3
相	卒	俥	象	2
車	將	兵	卒	1

A　B　C　D

15. C3 包吃 A3 傌
16. B3 俥吃 A3 包
17. A7 馬轉 B6
18. A3 俥移 B3

(紅方移俥以防堵黑方
移卒出將)

19. C6 馬吃 B7 兵
20. A8 傌吃 B7 馬
21. B6 馬轉 C7

22. D8 相移 C8

23. D6 象吃 D7 兵

24. B7 傌轉 C6

(黑方以馬驅相，紅方如法泡製)

25. D7 象移 D6

接續第 26 手輪由紅方下棋

雙方下完第 25 手後留下如右圖之殘局，如果紅方再失紅傌，則以單俥無法取將，空有優勢棋力亦無法取勝，只得先保住傌，保留一絲贏棋的機會，即使不捨也得放棄以傌換馬、象的兌棋機會。

A	B	C	D	
		相		8
		馬		7
		傌	象	6
				5
		仕	卒	4
	俥			3
相	卒	象		2
車	將	卒		1

A B C D

26. C6 傌轉 B7

27. D6 象移 D7

28. C4 仕移 C3

29. C2 象移 D2

30. C3 仕移 C2

31. D2 象移 D1

32. C2 仕移 D2

33. C1 卒移 C2

34. A2 相吃 A1 車

35. B1 將吃 A1 相

36. D2 仕吃 D1 象

37. A1 將移 A2

38. B3 俥移 C3

39. C7 馬轉 B6

40. D1 仕移 D2

田棋

167

41. B2 卒移 B3

42. C3 俥移 C4
(紅俥不願吃卒，避免
讓黑將移近俥，不利
紅俥攻防)

43. D7 象移 D6

44. D2 仕移 D3

45. D6 象移 D5

46. D3 仕吃 D4 卒

47. D5 象移 C5

48. C4 俥移 C3

49. A2 將移 B2

50. D4 仕移 C4

51. B3 卒移 A3

52. C4 仕吃 C5 象
(紅方趁黑將趨近前發動
兌棋，準備以仕換象、馬)

53. B2 將移 B3
(紅方疏忽，未料到黑方暫
不吃仕而先以將逼吃俥)

54. C3 俥吃 C2 卒

55. B3 將移 C3

56. C2 俥移 C1

57. C3 將移 C2

58. C1 俥移 B1

59. B6 馬吃 C5 仕

60. B1 俥移 A1

61. A3 卒移 B3

62. A1 俥移 A2

63. C2 將移 B2

64. A2 俥移 A3

65. B3 卒移 B4

66. A3 俥移 A4

67. B2 將移 B3

68. A4 俥移 A5

69. C5 馬轉 D4

70. B7 傌轉 C6

71. B3 將移 C3

72. C6 傌轉 D5

73. C3 將移 B3

74. A5 俥移 B5

雙方下完第 74 手後留下如右圖
之殘局，接續輪由黑方下棋：

	A	B	C	D	
8			相		8
7					7
6					6
5		俥		傌	5
4		卒		馬	4
3		將			3
2					2
1					1
	A	B	C	D	

75. D4 馬轉 C3
76. B5 俥移 B6
77. B3 將移 A3
78. B6 俥移 B7
79. B4 卒移 A4
80. C8 相移 C7
81. A4 卒移 A5
82. C7 相移 C6
83. A3 將移 A4
84. B7 俥移 A7
85. C3 馬轉 B4
86. C6 相移 B6
87. A5 卒移 A6
88. A7 俥移 A8
89. A4 將移 A5
90. B6 相吃 A6 卒
91. A5 將移 B5
92. D5 傌轉 C4
93. B5 將移 B6
94. A8 俥移 B8
95. B6 將吃 A6 相

96. B8 俥吃 B4 馬
97. A6 將移 A5
98. B4 俥移 B3
99. A5 將移 A4
100. B3 俥移 C3
101. A4 將移 B4
102. C3 俥移 C2
103. B4 將移 A4
104. C2 俥移 C1【備註】
105. A4 將移 A3

　　　　和 棋

【備註】

雙方下完第 104 手後留下如右圖之殘局，接續黑將如果移 B4 或移 A3，結果大概都以和局收場，但若移往 A5 則黑方有可能不小心輸棋。

以本局行棋過程黑將亦步亦趨，處心積慮設法往紅俥靠近的情形，當然不可能在最後關頭移往 A5 位置，所以結局當然是和棋作收。

接續輪由黑方下棋

A	B	C	D	
				8
				7
				6
				5
將		傌		4
				3
				2
		俥		1

A　B　C　D

現在姑且假設黑方 A4 將移往 A5，
紅方如何贏棋，過程如下：

105. A4 將移 A5
106. C1 俥移 B1
107. A5 將移 A6
108. C4 傌轉 D5
109. A6 將移 A7

110. B1 俥移 B2
111. A7 將移 A8
112. D5 傌轉 C6
113. A8 將移 A7
114. C6 傌轉 B7
　　　紅方勝

如此則形成俥傌連線成功圍補單將或單士或單象的標準模式之一，最後一手若 B2 俥移 A2 也是另一種模式。

圖 26 例 2

紅方先

1. C2 俥吃 C3 包
2. D3 卒吃 D4 帥
3. B6 炮吃 D6 士
4. C7 士吃 B7 仕
5. C8 傌吃 B7 士
6. D1 卒吃 C1 兵

7. B7 傌吃 A8 車
8. A5 包吃 A3 傌
9. A6 炮吃 A3 包
10. A7 馬吃 B8 兵
11. D6 炮吃 D4 卒
12. D2 象移 D3

雙方下完第 12 手後留下如右圖之殘局，接續輪由紅方下棋：

13. C3 俥吃 C6 象
14. D5 馬吃 C6 俥
15. A3 炮吃 D3 象
16. C6 馬吃 D7 兵
17. D8 相吃 D7 馬
18. B8 馬轉 A7
19. D4 炮移 C4
20. C1 卒移 D1
21. D3 炮移 C3

 紅方勝

	A	B	C	D	
8	傌	馬		相	
7				兵	
6			象		
5				馬	
4	仕			炮	
3	炮	俥	俥	象	
2	相	卒			
1	車	將	卒		

圖 26 例 3

黑方先

1. A7 馬吃 B6 炮	10. B3 俥吃 B6 馬
2. D4 帥吃 D5 馬	11. B8 車吃 D8 相
3. D6 士吃 D7 兵	12. D5 帥移 C5
4. C8 傌吃 D7 士	13. C3 包吃 C1 兵
5. C7 士吃 B7 仕	14. C5 帥移 B5
6. D7 傌吃 C6 象	15. A5 包吃 A3 傌
7. D2 象吃 C2 俥	16. A6 炮吃 A3 包
8. C6 傌吃 B7 士	17. B2 卒移 B3
9. A8 車吃 B8 兵	18. A4 仕移 B4

雙方下完第 18 手後留下如右圖
之殘局，接續輪由黑方下棋：

19. D8 車移 D7
20. A2 相吃 A1 車
21. B1 將吃 A1 相
22. B4 仕吃 B3 卒
23. A1 將移 A2
24. A3 炮移 A4
25. A2 將移 A3
26. B5 帥移 B4
27. C1 包移 B1

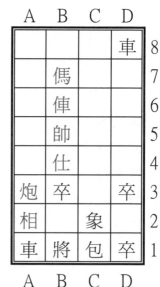

28. B3 仕移 B2
(因黑方尚有雙卒，紅方
　選擇留俥不留帥)
29. B1 包吃 B4 帥
30. B2 仕吃 C2 象
31. A3 將吃 A4 炮
32. B7 傌轉 C6
33. D7 車移 D6
34. C6 傌轉 B5
35. D6 車吃 B6 俥

36. B5 傌吃 A4 將
37. D3 卒移 D4
38. C2 仕移 C3
39. B6 車移 C6
40. C3 仕移 B3
41. B4 包移 C4
42. A4 傌轉 B5
43. C6 車移 C7
44. B5 傌吃 C4 包
45. C7 車吃 C4 傌

和　棋

【備註】

本局第 31 手，黑方以 A3 將吃 A4 炮，若改為 B4 包吃 B7
傌，其對弈過程如下：

31. B4 包吃 B7 傌
32. A4 炮移 A5
33. A3 將移 A4
34. A5 炮移 A6
35. B7 包移 A7
36. B6 俥移 C6
37. A4 將移 A5
38. C2 仕移 D2
39. A5 將移 B5
40. D2 仕吃 D1 卒

41. B5 將移 C5
42. C6 俥移 B6
43. D7 車移 C7
44. A6 炮移 A5
45. C5 將移 B5
46. B6 俥移 A6
47. A7 包吃 A5 炮
48. D1 仕移 D2
49. D3 卒移 C3

黑方優勢勝

田
棋

圖例 27

右圖 27 例 1　黑方先

1. B2 象吃 B1 兵

(既然要吃兵保將，何不直接以將吃相)

2. D6 炮吃 B6 士

3. C1 將吃 C2 相

4. A3 傌轉 B2

5. C7 卒吃 D7 兵

6. D8 帥吃 C8 車

7. B7 卒移 C7

8. D4 俥吃 A4 士

9. A6 象吃 B6 炮

10. A8 相吃 A7 車

11. C7 卒吃 C8 帥

12. D3 俥吃 D5 馬

13. D2 馬吃 C3 傌

14. B8 仕移 B7

15. B1 象吃 B2 傌

16. B7 仕吃 B6 象

17. A5 卒移 B5

18. B6 仕吃 C6 包

19. A2 包吃 A7 相

20. A4 俥吃 A7 包

雙方剩餘棋力太懸殊

紅方勝

圖 27

	A	B	C	D	
	相	仕	車	帥	8
	車	卒	卒	兵	7
	象	士	包	炮	6
	卒			馬	5
	士			俥	4
	傌	仕	傌	俥	3
	包	象	相	馬	2
	兵	兵	將	炮	1
	A	B	C	D	

圖 27 例 2

黑方先

1. D2 馬吃 C3 傌
2. D4 俥吃 A4 士
3. A2 包吃 A4 俥
4. D6 炮吃 B6 士
5. C1 將吃 C2 相
6. B6 炮吃 B2 象
7. C3 馬吃 B2 炮
8. A3 傌吃 B2 馬
9. D5 馬轉 C4
10. B3 仕移 B4
11. C4 馬吃 D3 俥
12. B4 仕吃 A4 包
13. C6 包移 B6
14. B8 仕吃 B7 卒

(紅方一着心想保帥卻又
　保帥不成的失算棋步)

15. C8 車吃 A8 相
16. B7 仕吃 B6 包
17. A8 車吃 D8 帥
18. B6 仕吃 A6 象
19. A7 車移 A8

20. A6 仕移 A7
21. C2 將移 D2
22. D1 炮移 C1
23. D3 馬轉 C2
24. B2 傌轉 C3

接續第 25 手輪由
黑方下棋：

	A	B	C	D	
8	車			車	
7	仕		卒	兵	
6					
5	卒				
4	仕				
3			傌		
2			馬	將	
1	兵	兵	炮		

A　B　C　D

25. D2 將移 D1
26. C3 傌轉 B2

27. C2 馬吃 B1 兵
28. D7 兵吃 C7 卒
29. D1 將移 D2
30. B2 偽轉 A3
31. D2 將移 C2
32. C7 兵移 C8
(紅方一着關鍵欺敵好棋)
33. C2 將吃 C1 炮
34. A7 仕吃 A8 車
35. D8 車吃 C8 兵
36. A8 仕移 B8
37. C8 車移 C7
38. A4 仕吃 A5 卒
39. C1 將移 C2
40. A3 偽轉 B4
41. C2 將移 B2
42. A5 仕移 B5
43. B2 將移 B3
44. B4 偽轉 A5
45. B3 將移 C3
46. B5 仕移 B6
47. C3 將移 C4
48. B6 仕移 C6
49. C7 車移 D7

50. B8 仕移 C8
51. C4 將移 C5
52. C6 仕移 D6
53. C5 將移 B5
(黑方不續追吃仕而選擇
　追吃偽，是否正確，有
　待檢驗)
54. D6 仕吃 D7 車
55. B5 將吃 A5 偽
56. D7 仕移 D6
57. A5 將移 B5
58. D6 仕移 D5
59. B5 將移 C5
60. D5 仕移 D4
61. C5 將移 C4
62. D4 仕移 D3
63. C4 將移 C3
64. D3 仕移 D2
65. C3 將移 C2
66. D2 仕移 D1
67. B1 馬轉 A2
68. C8 仕移 B8
69. A2 馬轉 B1
70. B8 仕移 A8

71. B1 馬轉 A2

72. A8 仕移 A7

73. A2 馬轉 B1

74. A7 仕移 A6

75. B1 馬轉 A2

76. A6 仕移 A5

77. A2 馬轉 B1

78. A5 仕移 A4

79. B1 馬轉 A2

80. A4 仕移 A3

81. A2 馬轉 B1

接續輪由紅方下棋

雙方下完 81 手後留下如右圖之
殘局，接續紅方空有優勢棋力
，卻吃不到黑方棋子，只得以
和局收場。
黑方第 53 手選擇追吃傌或許
是正確的選擇。

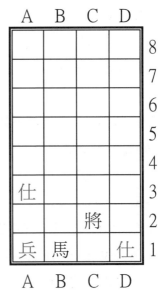

圖 27 例 3

黑方先

(本局前 4 手同前例)

1. D2 馬吃 C3 傌
2. D4 俥吃 A4 士
3. A2 包吃 A4 俥
4. D6 炮吃 B6 士
5. C6 包移 D6
6. D3 俥吃 C3 馬
7. C1 將吃 C2 相
8. D1 炮吃 D6 包

9. C2 將吃 C3 俥
10. B3 仕吃 B2 象
11. A6 象吃 B6 炮
12. A8 相吃 A7 車
13. A4 包吃 A7 相
14. D7 兵吃 C7 卒
15. C8 車吃 C7 兵
16. B8 仕吃 B7 卒

雙方下完第 16 手後留下如右圖
之殘局，接續輪由黑方下棋：

17. C7 車移 D7
18. B7 仕移 C7

(本着若以仕吃象則車吃炮後帥
、仕必失其一，應改走以帥換
車才是正確的選擇)

19. D7 車吃 D6 炮
20. C7 仕移 D7
21. D6 車移 C6
22. D7 仕移 D6

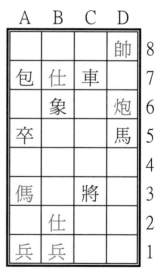

23. A7 包吃 A3 傌
24. D6 仕吃 D5 馬
25. C3 將移 C4
26. B2 仕移 B3
27. A3 包移 A4
28. B3 仕移 A3
29. A4 包移 B4
30. D8 帥移 D7
31. C6 車移 C5
32. A3 仕移 A4
33. C5 車移 B5
34. D5 仕移 D6
35. B5 車移 C5
36. B1 兵移 B2
37. B4 包移 B3
38. A1 兵移 A2
39. B3 包移 C3
40. B2 兵移 B3
41. C3 包移 D3
42. B3 兵移 B4
43. C4 將移 D4
44. D6 仕移 C6
45. C5 車移 C4

46. C6 仕吃 B6 象
47. D3 包吃 D7 帥
48. B6 仕移 B5
49. A5 卒移 A6
50. B5 仕移 C5
51. C4 車移 C3
52. B4 兵移 C4
53. C3 車吃 C4 兵
54. C5 仕吃 C4 車
55. D4 將吃 C4 仕
56. A4 仕移 A5
57. A6 卒移 B6
58. A2 兵移 A3
59. D7 包移 D6
60. A5 仕移 B5
61. B6 卒移 C6
62. A3 兵移 B3
63. C4 將移 C5
64. B5 仕移 A5
65. C6 卒移 B6
66. B3 兵移 B4
67. D6 包移 C6
68. A5 仕移 A4

雙方下完第 68 手後留下如右圖之殘局。由於紅方第 18 手的失誤，讓紅方垂手可得的勝利演變至今連求個和局都還在未定之天。

69. C6 包移 C7

70. A4 仕移 A5

71. C7 包移 B7

72. B4 兵移 C4

73. C5 將移 B5

74. A5 仕移 A6

雙方下完第 74 手後留下如右圖之殘局，接續輪由黑方下棋：

75. B7 包移 C7

　(應先移卒較正確)

76. A6 仕吃 B6 卒

77. B5 將吃 B6 仕

78. C4 兵移 C5

　　和　棋

接續黑方單憑將、包無法圍吃紅兵，紅方僥倖在黑方也犯錯的情況下求得和局。

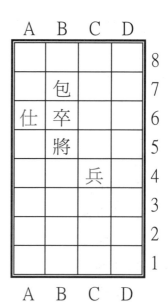

圖例 28

右圖 28 例 1　紅方先

圖 28

	A	B	C	D	
8	卒	將	俥	包	
7	包	帥	兵	卒	
6	傌	車	相	象	
5	士			象	
4	馬			相	
3	卒	馬	仕	仕	
2	炮	車	兵	俥	
1	士	傌	兵	炮	
	A	B	C	D	

1. B7 帥吃 B6 車
2. B3 馬吃 A2 炮（失着）
3. B1 傌吃 A2 馬
4. A1 士吃 A2 傌
5. C8 俥吃 D8 包
6. B2 車吃 B6 帥
7. C6 相吃 B6 車
8. A5 士吃 A6 傌
9. D8 俥吃 B8 將
10. D5 象移 C5
11. C3 仕移 C4
12. C5 象移 C6
13. B6 相吃 C6 象
14. D6 象吃 C6 相
15. C2 兵移 C3
16. C6 象移 B6

(A2 士已無處可逃，只得移象追吃俥，明知勝負已定，猶作困獸之鬥)

17. C4 仕移 B4

18. B6 象移 B7
19. B8 俥吃 A8 卒
20. B7 象移 B8
21. A8 俥吃 A7 包
22. A6 士吃 A7 俥
23. D2 俥吃 A2 士
24. A7 士移 A6
25. B4 仕吃 A4 馬

　　紅方勝

田
棋

181

圖 28 例 2

黑方先

1. B8 將吃 B7 帥
2. C7 兵吃 B7 將
3. D6 象吃 C6 相
4. C8 俥吃 D8 包
5. D5 象移 D6
6. A2 炮吃 A4 馬
7. A5 士吃 A4 炮
8. D4 相移 D5

(紅方在幾乎無棋可動的
情況下，選擇犧牲紅相
以利 D3 仕的後續攻勢)

9. C6 象移 C7

(黑方不願照著紅方設定
的劇本走)

10. D8 俥吃 A8 卒
11. A4 士移 A5

12. A6 傌轉 B5

(紅方不先吃包而先轉傌
是一步好棋，接續黑方以
車吃傌是必然的選擇，紅
方可順勢多吃一象)

13. B6 車吃 B5 傌

(黑方若不吃傌則紅方仕
吃 B3 馬後，紅方仕就
如猛虎出柙，攻守易位)

14. D5 相吃 D6 象
15. A5 士移 A6

(黑方若以象吃兵，則紅
方相移 C6，會對黑車形
成壓制)

16. D3 仕移 D4

(紅方的棋子幾乎都被困
於一隅，移仕應該是唯一
的選擇了)

雙方下完第 16 手後留下如右圖之殘局，接續輪由黑方下棋：

17. A6 士移 B6

(黑方移士防相，準備以象吃兵或移包攻相則可逼俥換包)

18. D6 相移 D5

(紅方移相後，準備下一步再移 C5 換車，黑方須預作防範)

19. B3 馬轉 A4

20. D5 相移 C5

21. B5 車移 A5

22. D4 仕移 C4

23. C7 象吃 B7 兵

雙方下完第 23 手後形成中局難得一見的雙方都留下完全相同棋子的巧合；如右圖各方都留下：

雙仕(士)、單相(象)、雙俥(車)、單傌(馬)、單炮(包)、雙兵(卒)

24. D2 俥移 D3

25. B7 象移 B8

26. A8 俥吃 A7 包

27. A5 車吃 A7 俥

28. B1 傌轉 A2

29. A1 士吃 A2 傌

	A	B	C	D	
8	俥				
7	包	兵	象	卒	
6	士			相	
5		車			
4				仕	
3	卒	馬	仕		
2		車	兵	俥	
1	士	傌	兵	炮	

	A	B	C	D	
8	俥				
7	包	象		卒	
6		士			
5	車		相		
4	馬		仕		
3	卒		仕		
2		車	兵	俥	
1	士	傌	兵	炮	

30. D1 炮移 D2

31. A4 馬轉 B5

32. C5 相吃 B5 馬

33. B6 士吃 B5 相

34. C3 仕移 B3

(紅方在棋力已居劣勢情況下，希望吃到車又能保炮)

35. B2 車吃 C2 兵

36. C4 仕移 C3

37. C2 車吃 C1 兵

(若以車換炮，則黑士也恐不保)

38. C3 仕移 C2

39. C1 車移 D1

(黑方展現十足的韌性，紅方已經折損雙兵猶未能如願，反而治絲益棻)

40. D3 俥移 D4

41. A2 士移 A1

42. C2 仕移 C1

43. D1 車吃 D2 炮

44. D4 俥吃 D2 車

(紅方終究保不了炮，還多損失兩顆兵)

45. A7 車移 B7

46. C1 仕移 C2

47. B5 士移 C5

48. B3 仕移 B2

(紅方選擇移仕顧仕而不吃卒逃仕是正確的選擇，一方面可圍吃 A1 士，一方面防止黑方 A1 士移 A2 形成車士連線，則黑士轉危為安，此非紅方所樂見)

49. A3 卒移 B3

(黑方不能以車換仕，否則接續再失 A1 士後，想求和局都有困難)

50. D2 俥移 D1

51. B7 車移 A7

52. D1 俥吃 A1 士

53. A7 車吃 A1 俥

54. B2 仕移 A2

55. A1 車移 B1

56. C2 仕移 C1

57. C5 士移 C4

58. C1 仕吃 B1 車

59. B3 卒移 B4　　　62. A3 仕移 A4

60. A2 仕移 A3　　　63. C4 士移 C3

61. B4 卒移 B5　　　　和　棋

雙方同意和棋，因接續的演變必然是紅仕兌換黑士，紅方
單仕無法取勝。

暮從碧山下，山月隨人歸，
卻顧所來徑，蒼蒼橫翠微。
相攜及田家，童稚開荊扉，
綠竹入幽徑，青蘿拂行衣。
歡言得所憩，美酒聊共揮，
長歌吟松風，曲盡河星稀，
我醉君復樂，陶然共忘機。

～李白～

圖 28 例 3

紅方先

1. B7 帥吃 B6 車
2. B8 將吃 C8 俥
3. C7 兵吃 C8 將
4. B3 馬吃 A2 炮
5. B1 俥吃 A2 馬
6. A1 士吃 A2 俥
7. A6 俥轉 B7
8. B2 車吃 B6 帥
9. C6 相吃 B6 車
10. A5 士移 B5

11. B6 相移 A6
12. B5 士移 B6
13. A6 相吃 A7 包
14. B6 士吃 B7 俥
15. A7 相移 A6
16. A2 士移 B2
17. D4 相移 C4
18. A4 馬轉 B5
19. A6 相移 A5
20. B5 馬吃 C4 相

雙方下完第 20 手後留下如右圖
之殘局，接續輪由紅方下棋：

21. D3 仕移 D4
22. C4 馬轉 B3
23. A5 相移 B5
24. D6 象移 C6
25. D4 仕吃 D5 象
26. D8 包吃 D5 仕
27. D2 俥吃 D5 包
28. B3 馬吃 C2 兵
29. D1 炮移 D2

A	B	C	D	
卒		兵	包	8
	士		卒	7
			象	6
相			象	5
		馬		4
卒		仕	仕	3
	士	兵	俥	2
		兵	炮	1

A B C D

30. C2 馬轉 B1

31. D2 炮移 D3

32. B7 士移 B6

33. D3 炮移 D4

34. B1 馬轉 A2

35. D4 炮移 C4

36. C6 象移 D6

37. C4 炮移 B4

38. B6 士移 C6

39. D5 俥移 D4

40. D6 象移 D5

41. D4 俥移 D3

42. C6 士移 C5

43. B4 炮移 A4

44. C5 士吃 B5 相

45. A4 炮吃 A2 馬

46. B2 士吃 A2 炮

47. D3 俥吃 D5 象

48. B5 士移 C5

49. D5 俥移 D4

50. A2 士移 B2

51. D4 俥移 D3

52. C5 士移 B5

53. C1 兵移 B1

(紅方必先移兵，才不會
阻礙仕俥圍吃黑士)

54. B5 士移 B4

(黑方惟有準備換棋，方
能求得和局)

55. D3 俥移 D2

56. B4 士移 B3

57. C3 仕吃 B3 士

58. B2 士吃 B3 仕

59. D2 俥移 D3

60. B3 士移 C3

61. D3 俥吃 D7 卒

62. A3 卒移 A2

63. D7 俥移 C7

64. C3 士移 D3

65. C7 俥移 B7

66. D3 士移 D2

67. B7 俥移 A7

68. D2 士移 C2

69. A7 俥吃 A2 卒

70. C2 士移 B2

71. A2 俥吃 A8 卒

72. B2 士吃 B1 兵

和 棋

田棋

本例走完第 46 手後留下如右圖之殘局，第 47 手紅方原以俥吃象，若改爲 C3 仕移 C4，對弈過程如下：

A	B	C	D	
卒		兵		8
			卒	7
				6
	士		象	5
				4
卒		仕	俥	3
士				2
		兵		1
A	B	C	D	

47. C3 仕移 C4

48. D5 象移 D4

49. D3 俥移 D2

50. A2 士移 A1

51. D2 俥吃 D4 象

52. A1 士移 B1

53. D4 俥移 D5

54. B5 士移 B6

55. C4 仕移 C5

56. D7 卒移 C7

57. C8 兵吃 C7 卒

58. B1 士移 B2

59. C7 兵移 B7

60. B2 士移 B3

61. D5 俥移 D6

62. B6 士吃 B7 兵

63. C5 仕移 C6

64. B3 士移 B4

65. D6 俥移 D7

66. B7 士移 B8

67. C6 仕移 C7

68. B4 士移 B5

69. D7 俥移 D8

70. B5 士移 B6

71. D8 俥吃 B8 士

72. B6 士移 A6

73. C7 仕移 B7

紅方勝

圖例 29

右圖 29 例 1　紅方先

1. C1 帥吃 B1 將
2. B2 卒吃 B1 帥

(吃帥迷思，值得商榷)

3. D2 仕吃 D3 象
4. A1 包吃 A3 俥
5. D3 仕吃 C3 車

(果斷換棋，奠定勝基)

6. A3 包吃 C3 仕
7. B3 傌吃 A2 象
8. B7 車吃 B8 傌
9. A8 俥吃 B8 車
10. A5 馬轉 B4

(未先移包，加速敗局)

11. D1 相移 D2
12. C7 卒吃 D7 兵
13. D2 相移 D3
14. D4 包移 C4
15. C2 炮移 D2
16. D6 士吃 C6 炮
17. D2 炮吃 D5 士

圖 29

A	B	C	D	
俥	傌	兵	馬	8
仕	車	卒	兵	7
相	卒	炮	士	6
馬			士	5
兵			包	4
俥	傌	車	象	3
象	卒	炮	仕	2
包	將	帥	相	1

A　B　C　D

18. C6 士移 D6
19. D5 炮移 D4
20. C4 包移 C5
21. B8 俥吃 B6 卒
22. D6 士移 D5
23. B6 俥吃 B4 馬
24. C3 包移 C2
25. B4 俥移 C4
26. D5 士吃 D4 炮

27. C4 俥吃 C2 包　　　31. C3 相移 C4

28. C5 包移 D5　　　　32. D3 士移 C3

29. D3 相移 C3　　　　33. C2 俥移 C1

30. D4 士移 D3　　　　　　紅方優勢勝

本局第 2 手（即黑方首着應棋），黑方以卒吃帥是犯了搶先吃帥的迷思，事實上就田棋各棋子的綜合棋力而言，將（帥）僅能與士（仕）、車（俥）並列第一級；本例因帥已被 C2 卒牽制住，且又暫無紅方棋子可追吃該卒，黑方不必急著吃帥，應改吃其他關鍵棋子以取得先機。田棋對弈的開局數手棋，因雙方都有太多吃棋選擇，選項太多反而經常有不知如何取捨的迷惑，這也是田棋比賽的另一種特殊迷人的樂趣。

圖 29 例 2

紅方先

1. C1 帥吃 B1 將　　　5. A6 相吃 A5 馬
2. D4 包吃 D2 仕　　　6. B7 車吃 B8 俥
3. B1 帥吃 A1 包　　　7. A8 俥吃 B8 車
4. A2 象吃 A3 俥　　　8. C3 車吃 B3 俥

和前例相反，才下完 8 手棋，
黑方就已掌控棋局(如右圖)。

	A	B	C	D	
8		俥	兵	馬	
7	仕		卒	兵	
6		卒	炮	士	
5	相			士	
4	兵				
3	象	車		象	
2		卒	炮	包	
1	帥			相	

接續輪由紅方下棋：

9. A7 仕移 A6
10. D6 士吃 C6 炮
11. A4 兵移 B4
12. B2 卒移 A2
13. D1 相吃 D2 包
14. D3 象吃 D2 相
15. C2 炮移 C1
16. A2 卒吃 A1 帥　　19. B8 俥吃 D8 馬
17. C8 兵吃 C7 卒　　20. C6 士吃 C7 兵
18. B3 車移 B2　　　　　　黑方勝

局勢一面倒，紅方俥、炮都已成黑方囊中物，紅方只得棄
棋投降。

本局黑方首次應棋不吃帥改吃仕，是非常關鍵的勝負因素。

圖 29 例 3

紅方先

1. D2 仕吃 D3 象
2. A1 包吃 A3 俥
3. D3 仕吃 C3 車
4. B1 將吃 C1 帥
5. B3 傌吃 A2 象
6. B7 車吃 B8 傌
7. A8 俥吃 B8 車
8. C1 將吃 D1 相

9. A6 相吃 A5 馬
10. A3 包吃 A5 相
11. A2 傌轉 B3
12. A5 包移 B5
13. B8 俥吃 B6 卒
14. B5 包移 C5
15. C3 仕移 D3
16. D1 將移 D2
17. B3 傌轉 C4

雙方下完第 17 手後留下如右圖之殘局，接續輪由黑方下棋：

18. D6 士吃 C6 炮
19. B6 俥移 A6
20. C6 士移 B6
21. C4 傌吃 D5 士
22. D2 將吃 D3 仕
23. D7 兵吃 C7 卒
24. B2 卒移 B3

(移卒雖可牽制紅兵，卻也讓紅方炮有了攻士的墊腳棋)

A	B	C	D	
		兵	馬	8
仕		卒	兵	7
	俥	炮	士	6
		包	士	5
兵		傌	包	4
			仕	3
	卒	炮	將	2
				1

A B C D

25. C2 炮移 B2

26. C5 包移 B5

27. B2 炮吃 B5 包

28. B6 士吃 B5 炮

29. D5 傌轉 C4

30. B5 士移 B6

(紅方尚有 3 兵，黑方當
 然選擇留士不留將)

31. C4 傌吃 D3 將

32. D4 包移 D5

33. C7 兵移 D7

(移兵阻包對仕的攻擊路線)

34. D8 馬轉 C7

35. A6 俥移 A5

36. D5 包移 D6

37. D3 傌轉 C4

38. D6 包移 C6

39. C8 兵移 D8

(若不移兵，則黑方包吃
 兵後再轉馬，紅仕不保)

40. C7 馬吃 D8 兵

41. A4 兵移 A3

42. B3 卒移 B2

43. A3 兵移 A2

44. D8 馬轉 C7

(卒不換兵，因不願讓紅
方俥迅速成為較具威力
的遠距俥，且移馬可對仕
圍攻，但應是緩不濟急，
趕不上紅俥的腳步)

45. A5 俥移 A4

46. C7 馬轉 B8

47. A7 仕移 A8

48. B6 士移 B7

49. A4 俥移 B4

50. C6 包移 B6

51. A2 兵吃 B2 卒

52. B8 馬轉 C7

53. C4 傌轉 D5

54. C7 馬轉 B8

55. D5 傌轉 C6

56. B7 士移 C7

57. B4 俥吃 B6 包

58. C7 士吃 C6 傌

59. B6 俥吃 B8 馬

　　　紅方勝

圖 29 例 4

紅方先

(前 23 手同前例 3)

　　　　　　　接續第 24 手輪由黑方下棋

前例 3 第 24 手黑方移卒反成紅
方炮之墊腳棋，導致黑方輸棋，
本例變換棋步，對弈過程如下：

	A	B	C	D	
8			兵	馬	
7	仕		兵		
6	俥	士			
5			包	傌	
4	兵			包	
3				將	
2		卒	炮		
1					

24. D3 將移 D2
25. C2 炮移 C1
26. B2 卒移 B1
27. A6 俥移 A5
28. B6 士移 B5
29. A5 俥移 A6
30. B5 士移 B6
31. A4 兵移 B4
32. D2 將移 D1
33. C1 炮移 C2
34. B1 卒移 B2
35. C2 炮移 C3
36. B6 士移 B5
(黑方移士，看似趨兵，
　實爲預防紅方移炮吃士)
37. B4 兵移 A4

38. B5 士移 B6
39. D5 傌轉 C6
40. B2 卒移 B3
41. C3 炮移 C2
42. B3 卒移 B2
43. A4 兵移 B4
44. D4 包移 C4

田棋

194

45. C6 傌轉 D5
46. C5 包吃 C2 炮
47. D5 傌吃 C4 包
48. C2 包吃 C7 兵
49. A6 俥移 A5
50. C7 包移 D7
51. A5 俥移 A4
52. D8 馬轉 C7
53. A7 仕移 A8
54. B6 士移 B7
55. C4 傌轉 B3
56. D7 包移 D6
(包若移 D8 逼吃紅仕，紅方仕必
移 A7 換士，對黑方未必有利)
57. B4 兵移 C4
58. B7 士移 B6
(預防紅方俥移 B4)
59. C4 兵移 C3
60. D6 包移 C6
61. C8 兵移 B8
62. C6 包移 D6
63. B3 傌轉 C4
64. B6 士移 C6
65. A4 俥移 B4

66. C6 士移 C5
67. C4 傌轉 D3
68. B2 卒移 A2
69. C3 兵移 C2
70. D6 包移 C6
71. B4 俥移 B3
72. C6 包移 D6
73. B3 俥移 B2
74. A2 卒移 A3
75. B2 俥移 B1
76. A3 卒移 A2
77. D3 傌轉 C4
78. D6 包移 C6
79. B1 俥吃 D1 將
80. C5 士吃 C4 傌
81. D1 俥移 C1
82. C4 士移 C3
83. C1 俥移 B1
84. C3 士吃 C2 兵
85. A8 仕移 A7
86. C7 馬轉 D6
87. A7 仕移 B7
88. D6 馬轉 C5
89. B7 仕移 C7

90. C2 士移 B2

91. C7 仕吃 C6 包

92. B2 士吃 B1 俥

93. C6 仕吃 C5 馬

94. B1 士移 B2

95. C5 仕移 C4

96. B2 士移 B3

　　和　棋

本局從第 49 手至第 78 手整整 30 手棋雙方皆未吃對方一顆棋，雙方攻防可以說步步皆謹慎，招招有玄機，是非常值得回味的對弈過程。

風來疏竹，風過而竹不留聲；
雁度寒潭，雁去而潭不留影。

～菜根譚～

圖 29 例 5

紅方先

(前 23 手同前例 3 及例 4)

前例 3 第 24 手黑方移卒，結果黑方輸棋。

前例 4 第 24 手黑方改變棋步，結果雙方和棋。

但兩例皆因顧慮紅方尚有 3 兵，不敢冒然以士換俥，本例第 24 手改採以士換俥，不知結果如何？對弈過程如下：

24. B6 士吃 A6 俥

25. A7 仕吃 A6 士

26. D3 將移 D2

27. C2 炮移 C3

28. D2 將移 C2

29. C3 炮移 B3

30. D8 馬吃 C7 兵

31. C8 兵移 B8

(紅兵寧給馬吃不讓包吃
　以防形成馬後包)

32. C7 馬吃 B8 兵

33. A6 仕移 B6

34. B8 馬轉 C7

雙方下完第 34 手後
留下如下圖之殘局，
接續輪由紅方下棋：

	A	B	C	D	
8					8
7			馬		7
6		仕			6
5			包	傌	5
4	兵			包	4
3		炮			3
2		卒	將		2
1					1
	A	B	C	D	

35. B6 仕移 C6

36. C7 馬轉 D6

37. A4 兵移 A3

38. C2 將移 C3

39. B3 炮移 B4

40. C5 包移 B5

41. C6 仕移 B6

42. B5 包移 C5

43. B4 炮移 B5

44. D4 包移 D3

45. A3 兵移 A4

46. B2 卒移 B3

47. B5 炮移 A5

48. D3 包移 D2

49. A5 炮移 A6

50. C3 將移 D3

51. D5 傌轉 C4

52. D3 將移 C3

53. C4 傌轉 B5

54. C3 將移 D3

55. B6 仕移 C6

56. D2 包移 C2

57. C6 仕吃 D6 馬

58. D3 將移 D4

59. B5 傌轉 C6

60. C2 包移 D2

61. D6 仕移 D7

62. D2 包吃 D7 仕

63. C6 傌吃 D7 包

64. C5 包移 C4

雙方下完第 64 手後留下
如下圖之殘局，接續輪由
紅方下棋：

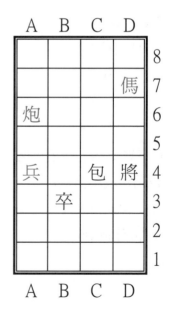

65. D7 傌轉 C6　　　　　　70. C4 將移 C5
66. C4 包移 C3　　　　　　71. B6 炮吃 B3 卒
67. A6 炮移 B6　　　　　　72. C5 將吃 B5 傌
68. D4 將移 C4　　　　　　73. A4 兵移 B4
69. C6 傌轉 B5　　　　　　74. B5 將移 C5
　　　　　　　　　　　　　　　和　棋

圖 29 連下五盤皆由紅方先手，紅方兩勝一敗兩和。
接續第六盤由黑方先手，黑方應該有穩和求勝的把握。

林間松韻，石上泉聲，
靜裡聽來，識天地自然鳴珮；
草際煙光，水心雲影，
閒中觀去，見乾坤最上文章。

～菜根譚～

圖 29 例 6

黑方先

1. D4 包吃 D2 仕
2. B3 傌吃 A2 象
3. B1 將吃 C1 帥
4. A3 俥吃 C3 車
5. D3 象吃 C3 俥
6. D1 相吃 D2 包
7. B7 車吃 B8 傌
8. A8 俥吃 B8 車
9. C1 將移 D1
10. A6 相吃 A5 馬
11. C3 象吃 C2 炮
12. D2 相吃 C2 象
13. D6 士吃 C6 炮
14. C2 相吃 B2 卒
15. A1 包吃 A4 兵
（因黑將尚在，而急於吃兵）
16. A5 相吃 A4 包
17. C7 卒吃 D7 兵
18. B8 俥移 B7
（紅方應走仕移 B7，但爲預留紅兵活路而走俥移 B7，恐得不償失）

雙方下完第 18 手後留下如下圖之殘局，接續輪由黑方下棋：

A	B	C	D	
		兵	馬	8
仕	俥		卒	7
	卒	士		6
			士	5
相				4
				3
傌	相			2
			將	1
A	B	C	D	

19. D7 卒移 C7
20. C8 兵移 B8
21. D5 士移 C5
22. A7 仕移 A6
23. C5 士移 B5
24. B8 兵移 A8
25. D1 將移 C1

26. B7 俥移 B8

27. C7 卒移 B7

28. B8 俥吃 D8 馬

29. C6 士移 C7

30. A2 傌轉 B3

31. B5 士移 B4

32. B3 傌轉 A2

33. B4 士吃 A4 相

34. B2 相移 C2

(眼看要輸棋想要誘將

　上當吃相)

35. A4 士移 A3

36. A6 仕吃 B6 卒

37. A3 士吃 A2 傌

38. C2 相移 C3

39. C1 將移 C2

40. C3 相移 D3

41. C2 將移 C3

42. D3 相移 D2

43. C3 將移 C4

44. D2 相移 D1

45. C4 將移 C5

46. D1 相移 D2

47. C5 將移 C6

48. B6 仕移 B5

49. C7 士移 C8

50. D8 俥移 D7

51. B7 卒移 B8

52. A8 兵移 A7

53. C6 將移 D6

54. A7 兵移 A6

55. D6 將吃 D7 俥

　黑方勝

接續黑方以將換仕或以士換兵皆可輕易贏棋。

圖 29 例 7

黑方先

1. B1 將吃 C1 帥	8. A7 仕吃 B7 車
2. D2 仕吃 D3 象	9. B2 卒移 C2
3. C3 車吃 C6 炮	10. B7 仕吃 B6 卒
4. C2 炮吃 A2 象	11. C6 車移 C5
5. A1 包吃 A3 俥	12. B6 仕移 B5
6. D3 仕移 D2	13. B4 馬轉 C3
7. A5 馬轉 B4	14. D2 仕移 D3
	15. D4 包吃 D1 相

雙方下完第 15 手後，黑方已佔盡優勢，紅方棋子幾乎都被
黑方牽制。　　　　　接續第 16 手輪由紅方下棋

16. B3 俥轉 C4
17. A3 包吃 D3 仕
18. C4 俥吃 D5 士
19. D6 士吃 D5 俥
20. B8 俥轉 A7
21. C1 將移 B1
22. A7 俥轉 B6
23. C5 車移 C4
24. C8 兵吃 C7 卒
25. D8 馬吃 C7 兵

	A	B	C	D	
8	俥	傌	兵	馬	
7			卒	兵	
6	相			士	
5		仕	車	士	
4	兵				
3	包	傌	馬	仕	
2	炮		卒		
1			將	包	

A　B　C　D

26. B6 傌吃 C7 馬　　　　36. C6 相移 C7

27. C4 車吃 C7 傌　　　　37. D7 車移 D6

28. A6 相移 B6　　　　　38. A2 炮移 A3

29. C7 車吃 D7 兵　　　　39. A1 將移 A2

30. B6 相移 C6　　　　　40. A3 炮移 A4

31. B1 將移 A1　　　　　41. A2 將移 A3

32. A4 兵移 B4　　　　　42. A8 傌移 A7

33. C3 馬吃 B4 兵　　　　43. D1 包移 C1

(以馬換兵既可去除兵對將之威　44. A7 傌移 A8

脅，又可移士活車)　　　45. C1 包移 B1

34. B5 仕吃 B4 馬　　　　46. A8 傌移 A7

35. D5 士移 C5　　　　　47. C2 卒移 B2

黑方優勢勝

本局原始佈陣黑方已居優勢，黑方先手得勝是合理的結局。

圖例 30

圖 30

右圖 30 例 1　紅方先

1. B2 仕吃 B1 士
2. A1 車吃 A2 炮
3. C2 炮移 B2
4. A2 車吃 B2 炮
5. B1 仕吃 B2 車
6. B6 士吃 B7 俥
7. A7 相吃 A8 象
8. D3 包吃 D1 兵
9. C3 俥吃 C1 包
10. D1 包吃 D4 帥
11. D6 傌吃 C7 象
12. B8 馬吃 C7 傌
13. A4 相移 B4
14. D4 包吃 D7 兵
15. D2 傌轉 C3

雙方下完第 15 手後留下如右圖
之殘局，接續第 16 手輪由黑方
下棋：

16. C6 卒移 B6 (兵卒位階雖相同
此刻身價可不同；移卒換兵後，
黑將方能真顯將軍之勇)

A	B	C	D	
象	馬	卒	車	8
相	俥	象	兵	7
兵	士	卒	傌	6
仕			卒	5
相			帥	4
將	馬	俥	包	3
炮	仕	炮	傌	2
車	士	包	兵	1

A	B	C	D	
相		卒	車	8
	士	馬	包	7
兵		卒		6
仕			卒	5
	相			4
將	馬	傌		3
	仕			2
		俥		1

田棋

204

17. A6 兵吃 B6 卒
(紅方以兵吃卒是明顯失著，
應改走 A5 仕移 B5 方爲正著)
18. B7 士吃 B6 兵
19. C3 傌轉 D4
(紅方上一手錯著，導致進退
失據)

20. D7 包吃 D4 傌
21. C1 俥吃 C7 馬
(只爲吃馬而折損遠距俥
的威力，紅方自斷最後一
絲絲 求和的機會)
22. A3 將移 A4
23. B4 相吃 B3 馬

接續第 24 手輪由黑方下棋

24. A4 將吃 A5 仕
25. A8 相移 B8
26. B6 士移 B7
27. C7 俥移 C6
(若以相吃卒雖可吃到黑車，但
紅方失俥後即確定輸棋)
28. A5 將移 B5
紅俥已無處可逃，黑方勝

	A	B	C	D	
8	相		卒	車	
7			俥		
6		士			
5	仕			卒	
4	將			包	
3		相			
2		仕			
1					

田棋

圖 30 例 2

紅方先

(前面 16 手與前例 1 同)

前例第 17 手紅方以兵吃卒，本例改爲 A5 仕移 B5，
對弈過程如下：

接續第 17 手輪由紅方下棋

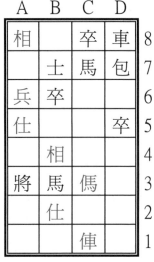

17. A5 仕移 B5

18. B6 卒吃 A6 兵

19. B5 仕移 C5

20. B7 士移 B6

21. C3 偶轉 D4

22. D7 包吃 D4 偶

23. C5 仕移 C6

24. B6 士移 B5

25. B4 相移 C4

26. B3 馬吃 C4 相

27. C1 俥吃 C4 馬

28. A3 將移 B3

29. B2 仕移 B1

30. C7 馬轉 B6

31. A8 相移 B8

(紅方不先吃包，是因唯有在
不失紅俥的情況下先圍吃到

黑車，才有一絲絲和棋
的機會)

32. D4 包移 D3

33. B8 相吃 C8 卒

34. D8 車移 D7

35. C4 俥移 D4

36. B3 將移 C3

37. C8 相移 D8

38. D7 車移 C7

39. D4 俥吃 D5 卒

40. B5 士移 B4

41. C6 仕吃 C7 車

42. B6 馬吃 C7 仕

43. D5 俥移 C5

44. C3 將移 C4

45. C5 俥吃 C7 馬

46. C4 將移 D4

47. C7 俥移 B7

48. B4 士移 A4

49. B1 仕移 B2

50. D4 將移 C4

51. B2 仕移 B3

52. A4 士移 A5

53. D8 相移 D7

54. C4 將移 C5

55. B3 仕移 B4

56. C5 將移 C6

57. B7 俥移 B8

58. C6 將移 C7

59. D7 相移 D6

60. C7 將移 B7

61. B8 俥移 C8

接續第 62 手輪由

黑方下棋：

	A	B	C	D	
8			俥		
7		將			
6	卒			相	
5	士				
4		仕			
3				包	
2					
1					

A　B　C　D

62. B7 將移 B6

(毫無意義的一着棋)

63. D6 相移 D5

64. A6 卒移 A7

65. B4 仕移 C4

66. B6 將移 B7

67. D5 相移 D4

68. A5 士移 A6

69. C4 仕移 C3

70. A6 士移 B6

71. D4 相移 C4

(吃不吃包已無關緊要，
　若能以俥吃包才能脫困)

72. B7 將移 C7

73. C8 俥移 D8

74. C7 將移 D7

紅俥未能如願吃包脫困，黑方勝

渭城朝雨浥輕塵，
客舍青青柳色新。
勸君更盡一杯酒，
西出陽關無故人。

～王維～

圖例 30 例 3　紅方先

1. B7 俥吃 B8 馬
2. A8 象吃 B8 俥
3. D2 傌吃 C1 包
4. B1 士吃 C1 傌
5. D6 傌吃 C7 象
6. D5 卒吃 D4 帥
(士或車都同樣重要，難以抉擇索性先吃帥，讓紅方傌自行選擇吃士或吃車)

7. C7 傌吃 B6 士
8. D8 車吃 D7 兵
9. C2 炮吃 C6 卒
10. C1 士吃 D1 兵
11. C3 俥吃 D3 包
12. D1 士移 C1
13. B6 傌轉 C5
14. A3 將吃 A2 炮
15. B2 仕吃 B3 馬
16. C1 士移 B1

接續第 17 手輪由紅方下棋

17. C5 傌轉 B4
18. A2 將移 B2
19. C6 炮移 B6
20. D7 車吃 A7 相
21. B3 仕移 A3
22. B2 將移 C2
23. A3 仕移 A2
24. A7 車移 B7
25. B4 傌轉 C5
26. C2 將移 C3
27. D3 俥移 D2
28. C3 將移 C4

	A	B	C	D	
8		象	卒		8
7	相			車	7
6	兵		炮		6
5	仕		傌		5
4	相			卒	4
3		仕		俥	3
2	將				2
1	車	士			1

A　B　C　D

29. D2 俥移 C2

30. C4 將移 C3

31. C2 俥移 D2

32. C3 將移 C2

33. D2 俥移 D3

34. B8 象移 A8

35. B6 炮移 C6

36. C2 將移 B2

(將若不小心移 D2 會被
　俥傌炮圍吃)

37. A2 仕吃 A1 車

38. B1 士吃 A1 仕

39. D3 俥移 C3

40. A8 象移 A7

41. A6 兵移 B6

42. B7 車移 C7

43. C6 炮移 D6

44. B2 將移 C2

45. C5 傌吃 D4 卒

46. C2 將吃 C3 俥

47. D4 傌吃 C3 將

48. C7 車吃 C3 傌

49. A4 相移 B4

50. A1 士移 A2

51. A5 仕移 B5

52. A2 士移 B2

53. B4 相移 C4

54. C3 車移 C2

55. B5 仕移 B4

56. A7 象移 B7

57. D6 炮移 C6

58. C2 車移 D2

59. B6 兵移 B5

60. B7 象移 B6

61. C6 炮移 C5

62. C8 卒移 D8

接續第 63 手輪由紅方下棋

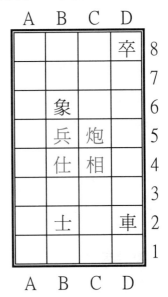

63. B5 兵移 A5

64. D8 卒移 D7

65. A5 兵移 A4

66. D7 卒移 C7

67. A4 兵移 A5

68. C7 卒移 B7

69. A5 兵移 A4

70. B7 卒移 A7

71. A4 兵移 A5

72. D2 車移 D1

接續第 73 手輪由紅方下棋

73. C4 相移 C3

74. D1 車移 D2

75. C3 相移 C4

76. D2 車移 D1

77. C4 相移 C3

行棋至此，雙方都不願改變棋步，只得言和。

	A	B	C	D	
					8
	卒				7
		象			6
	兵		炮		5
		仕	相		4
					3
		士			2
				車	1
	A	B	C	D	

紅方先手連輸兩局，本局能弈得和局已屬不易，紅方開局數手好棋是本局的關鍵棋。

本棋局雖經雙方同意和棋，但並非必和之局，如果有某一方率先改變棋步，都有可能分出勝負，也可能還是和局收場，既然雙方皆無必勝把握，同意和棋總是皆大歡喜。

圖例 31

右圖 31 例 1　紅方先

1. D1 仕吃 D2 士
2. A5 士吃 A4 俥
3. B7 帥吃 A7 將
4. C7 車吃 A7 帥
5. A8 炮吃 A6 車
6. D8 包吃 B8 相
7. C1 仕吃 C2 馬
8. D3 包吃 B3 相
9. C8 炮吃 C3 卒
10. A7 車吃 A6 炮
11. B2 兵吃 B1 卒
12. D6 象吃 C6 兵
13. A2 傌吃 B3 包
14. B8 包吃 B3 傌
15. C2 仕移 B2
16. B3 包移 B4
17. A3 傌吃 B4 包
18. D5 卒吃 D4 兵
19. D2 仕移 D3
20. C6 象移 C5

圖 31

	A	B	C	D	
8	炮	相	炮	包	
7	將	帥	車	象	
6	車	馬	兵	象	
5	士			卒	
4	俥			兵	
3	傌	相	卒	包	
2	傌	兵	馬	士	
1	俥	卒	仕	仕	

A　B　C　D

21. B4 傌吃 C5 象
22. B6 馬吃 C5 傌
23. A1 俥吃 A4 士
24. A6 車吃 A4 俥
25. C3 炮移 C2
26. A4 車移 B4
27. B2 仕移 B3
28. B4 車移 B5
29. B3 仕移 C3

30. C5 馬轉 B6
31. D3 仕吃 D4 卒
32. B5 車移 A5
33. D4 仕移 C4
34. A5 車移 A6

35. C3 仕移 B3
36. A6 車移 A7
37. B3 仕移 B4
38. A7 車移 B7
39. B4 仕移 B5
40. B6 馬轉 A7

接續第 41 手輪由紅方下棋

41. B5 仕移 A5
42. D7 象移 D6
43. A5 仕移 A6
44. A7 馬轉 B8
45. A6 仕移 B6
46. B7 車移 C7
47. C2 炮吃 C7 車
48. B8 馬吃 C7 炮
49. B6 仕移 B7
50. C7 馬轉 D8
51. C4 仕移 C5
52. D6 象移 D7
53. C5 仕移 C6
　　紅方勝

	A	B	C	D	
8	·				8
7	馬	車		象	7
6					6
5		仕			5
4			仕		4
3					3
2			炮		2
1		兵			1

A B C D

田
棋

圖 31 例 2

黑方先

1. D3 包吃 D1 仕
2. B7 帥吃 B6 馬
3. A5 士吃 A4 俥
4. A8 炮吃 A6 車

5. D8 包吃 B8 相
6. D4 兵吃 D5 卒
7. C7 車吃 C8 炮
8. C6 兵移 C7

接續第 9 手輪由黑方下棋

9. C8 車吃 C7 兵
10. B6 帥移 C6
11. C7 車移 B7
12. A6 炮吃 D6 象
13. D7 象吃 D6 炮
14. B3 相吃 C3 卒
15. A4 士吃 A3 傌
16. A2 傌吃 B1 卒
17. A3 士移 A2
18. B1 傌吃 A2 士
19. D1 包吃 A1 俥
20. D5 兵移 C5

A	B	C	D	
	包	車		8
將		兵	象	7
炮	帥		象	6
			兵	5
士				4
傌	相	卒		3
傌	兵	馬	士	2
俥	卒	仕	包	1

A B C D

(由於雙方剩餘棋力懸殊，帥吃象已不見意義，唯有想辦法吃到或牽制車、將關鍵棋，才有一絲絲和棋的機會)

21. B7 車吃 B2 兵

22. A2 傌轉 B3

(若以相吃馬，則紅傌也不保
且無法牽制黑車)

23. C2 馬吃 B3 傌

24. C3 相吃 B3 馬

25. B2 車移 C2

26. C1 仕吃 C2 車

27. D2 士吃 C2 仕

28. C6 帥吃 D6 象

(先吃象減低黑方對
兵、相的圍堵棋力；因
黑方有雙包防守，目前
要以兵帥圍吃黑將並
不容易)

29. C2 士移 B2

30. B3 相移 C3

接續第 31 手輪由黑方下棋

31. A1 包移 B1

32. D6 帥移 D5

33. B8 包移 C8

34. C3 相移 D3

35. B1 包移 C1

36. C5 兵移 B5

37. C1 包移 B1

38. B5 兵移 A5

39. C8 包移 B8

40. A5 兵移 A6

41. A7 將移 B7

42. D5 帥移 C5

43. B1 包移 A1

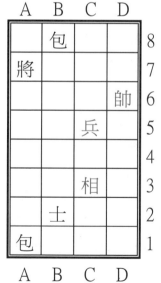

44. A6 兵移 A7
(紅方若誤走帥移 C6，紅兵
　會被雙包夾吃)
45. B7 將移 B6
46. A7 兵移 B7
47. B6 將移 A6
48. C5 帥移 C4
49. A1 包移 B1
50. B7 兵移 A7
51. A6 將移 A5
52. C4 帥移 C3
53. A5 將移 B5
54. C3 帥移 C4
55. B1 包移 C1
56. C4 帥移 C3
57. B8 包移 C8
58. D3 相移 D2
(紅方若走帥移 C2，雖
可抓到包，但黑方士若移
B3 再移 C3，紅相亦不保)
59. B5 將移 C5
60. C3 帥移 D3
61. C5 將移 C4

62. A7 兵移 B7
63. B2 士移 B3
64. B7 兵移 B6
65. B3 士移 B4
66. D2 相移 D1
67. B4 士移 B5
68. B6 兵移 A6
69. B5 士移 C5
70. A6 兵移 A5
71. C8 包移 D8
72. A5 兵移 A4
73. C5 士移 D5
74. A4 兵移 B4
75. D8 包吃 D3 帥
76. B4 兵吃 C4 將
77. C1 包移 B1
78. D1 相移 C1
79. B1 包移 A1
80. C1 相移 C2
81. D5 士移 C5
82. C4 兵移 B4
83. D3 包移 D4
84. C2 相移 B2

85. D4 包移 D5

86. B4 兵移 A4

87. D5 包移 D6

88. A4 兵移 A3

89. C5 士移 C4

90. A3 兵移 A4

(兵若移 A2 雖可吃到包，
但因黑士緊逼，紅方也會
失相或失兵而輸棋)

91. C4 士移 C3

92. A4 兵移 A5

93. C3 士移 B3

94. B2 相移 C2

95. A1 包移 A2

96. A5 兵移 A6

97. A2 包移 A3

98. A6 兵移 B6

99. A3 包移 A4

100. B6 兵移 C6

(黑方以士牽制相，再以雙包連
線吃相的意圖已很明顯，紅方

試圖移兵阻包)

101. A4 包移 B4

102. C2 相移 C1

103. B3 士移 B2

104. C6 兵移 C5

105. D6 包移 C6

106. C5 兵移 D5

107. B4 包移 C4

108. D5 兵移 C5

109. C4 包移 D4

110. C5 兵移 D5

111. C6 包移 C5

112. D5 兵移 D6

113. D4 包移 C4

114. C1 相移 D1

115. B2 士移 C2

116. D6 兵移 D5

117. C4 包移 D4

118. D5 兵移 D6

119. C5 包移 D5

黑方勝

紅方兵終究未能成功阻包，雖然輸棋，但整個對弈過程由
前半局處於絕對劣勢，到最後差點逼和，已屬難能可貴。

圖 31 例 3

依前例黑方先手下完 57 手後，留下如下圖之殘局。

接續第 58 手輪由紅方下棋

原本紅方因顧慮會失相而木移
帥抓士、包，本例紅方移帥準
備換棋。對弈過程如下：

58. C3 帥移 C2
59. B2 士移 B3
60. C2 帥吃 C1 包
61. B3 士移 C3
62. C1 帥移 D1
63. C3 士吃 D3 相
64. D1 帥移 D2
65. D3 士移 D4
66. D2 帥移 D3
67. D4 士移 D5
68. D3 帥移 D4
69. D5 士移 D6
(黑方若誤走移將顧士，
　則紅方以帥換士後，以
　單兵對將、包可呈和局)
70. D4 帥移 D5

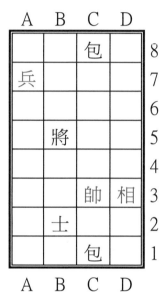

71. D6 士移 C6
72. A7 兵移 A6
73. C6 士移 B6
74. A6 兵移 A5
75. B5 將移 B4
76. D5 帥移 C5
77. B6 士移 B7
78. C5 帥移 C6

79. C8 包移 D8

80. C6 帥移 C5

81. D8 包移 C8

82. C5 帥移 C6

83. C8 包移 D8

84. C6 帥移 C5

(紅方目的僅在和棋，評估
目前兵、帥位置最利防守，
因此不急於改變現狀，但黑
方意在求勝，必須速謀對策)

85. B7 士移 A7

86. A5 兵移 A4

87. B4 將移 B3

88. C5 帥移 B5

89. D8 包移 C8

90. B5 帥移 B6

(紅方的謀和策略是以兵
牽制將，以帥牽制士、包；
目前若想以兵帥圍吃黑將
並不可行，因為遠程包的
威力至少可以讓黑方以將
換帥而贏棋)

91. C8 包移 D8

92. A4 兵移 B4

93. B3 將移 C3

94. B4 兵移 C4

95. C3 將移 D3

接續第 96 手輪由
紅方下棋：

A	B	C	D	
			包	8
士				7
	帥			6
				5
		兵		4
			將	3
				2
				1

A B C D

96. C4 兵移 C5

97. D3 將移 C3

98. C5 兵移 C6

99. D8 包移 D7

100. C6 兵移 D6

101. C3 將移 B3

102. B6 帥移 B7

103. A7 士移 A6

104. B7 帥移 C7

105. D7 包移 D8

106. D6 兵移 D7

107. A6 士移 B6

108. C7 帥移 C8

109. B6 士移 C6

110. C8 帥吃 D8 包

111. C6 士移 D6

112. D7 兵移 C7

113. D6 士移 C6

114. C7 兵移 B7

115. B3 將移 C3

116. D8 帥移 C8

117. C6 士移 B6

118. B7 兵移 C7

119. C3 將移 C4

120. C7 兵移 D7

121. B6 士移 C6

122. C8 帥移 C7

123. C6 士移 D6

124. D7 兵移 D8

125. C4 將移 C5

126. D8 兵移 C8

127. D6 士移 D5

128. C8 兵移 B8

129. D5 士移 D4

130. B8 兵移 B7

131. D4 士移 C4

132. B7 兵移 B6

133. C4 士移 B4

134. B6 兵移 C6

135. C5 將移 C4

136. C6 兵移 C5

137. C4 將移 C3

138. C7 帥移 C6

雙方同意和棋

圖例 32

右圖 32　黑方先

1. A8 馬吃 B7 仕
2. A5 傌吃 B6 車
3. C7 馬吃 B8 俥
4. C2 俥吃 C1 車
5. D6 卒吃 D7 兵
6. D8 帥吃 C8 包
（傌若吃卒，不僅要失俥
　且帥亦被雙馬困住）
7. B7 馬吃 C8 帥
8. A4 兵移 B4
9. B3 將吃 C3 相
10. C1 俥吃 C3 將
11. A7 象吃 A6 炮
12. A2 炮吃 A6 象
（是紅方思慮不周，未顧及
黑方移包打仕，或是另有
妙計？）
13. A3 包移 A2

圖 32

	A	B	C	D	
8	馬	俥	包	帥	
7	象	仕	馬	兵	
6	炮	車	傌	卒	
5	傌			象	
4	兵			士	
3	包	將	相	卒	
2	炮	士	俥	仕	
1	卒	兵	車	相	

A　B　C　D

14. C3 俥吃 D3 卒
（紅方此着甚妙，若以俥
換士並不吃虧，但若黑
方以包吃仕，則紅俥吃
包後還可雙士取一，換
到黑士）

接續第 15 手輪由黑方下棋

15. A2 包吃 D2 仕
16. D3 俥吃 D2 包
17. B2 士移 C2
18. D2 俥吃 D4 士
19. D5 象吃 D4 俥
20. A6 炮移 A5
21. D4 象移 D3
22. A5 炮移 B5
23. C2 士移 C1
24. B1 兵吃 A1 卒
25. C1 士吃 D1 相
26. B5 炮吃 B8 馬
27. D3 象移 D4
28. A1 兵移 A2
29. D4 象移 C4
30. A2 兵移 A3
31. D1 士移 D2
32. A3 兵移 A4
33. D2 士移 D3
34. A4 兵移 A5
35. D3 士移 D4
36. B4 兵移 A4

	A	B	C	D	
		馬	馬		8
				卒	7
	炮	傌	傌		6
				象	5
		兵		士	4
				俥	3
	包	士		仕	2
	卒	兵		相	1

接續第 37 手輪由黑方下棋

	A	B	C	D	
		炮	馬		8
				卒	7
		傌	傌		6
	兵				5
	兵		象	士	4
					3
					2
					1

37. D7 卒移 D6 40. A4 兵移 A5

38. A5 兵移 A6 41. D5 卒移 C5

39. D6 卒移 D5 42. A6 兵移 A7

 雙方同意和棋

紅方雙傌連線再加上傌後炮的堅固防守，黑方苦思不得破解之道，只得同意和棋。

移舟泊煙渚
日暮客愁新
野曠天低樹
江清月近人

～孟浩然～

圖例 33

右圖 33 例 1　紅方先

1. D3 炮吃 D5 車
2. D4 馬吃 C3 帥
3. C1 傌吃 D2 士
4. B8 馬吃 A7 仕
5. D5 炮吃 D1 包
6. A1 將吃 B1 俥
7. A2 相吃 B2 車
8. B1 將移 A1
9. B3 兵吃 A3 卒

(若直接以仕吃卒再以炮吃將，則黑方 A6 卒吃兵後，紅仕有被 A8 包叫吃的可能)

10. D7 象吃 C7 相
11. B7 俥吃 A7 馬
12. A8 包吃 D8 兵
13. D2 傌吃 C3 馬
14. D8 包吃 D1 炮
15. C2 傌吃 D1 包
16. A1 將移 B1
17. D1 傌轉 C2

18. B1 將移 C1
19. C2 傌轉 D3
20. A6 卒吃 B6 兵
21. A4 仕移 B4
22. C7 象移 B7
23. A7 俥移 A6
24. C8 士移 C7
25. B4 仕移 B5

紅方優勢勝

圖 33

A	B	C	D	
包	馬	士	兵	8
仕	俥	相	象	7
卒	兵	象	卒	6
炮			車	5
仕			馬	4
卒	兵	帥	炮	3
相	車	傌	士	2
將	俥	傌	包	1
A	B	C	D	

圖 33 例 2

黑方先

1. D4 馬吃 C3 帥
2. C1 傌吃 D2 士
3. B2 車吃 B1 俥
4. C2 傌吃 B1 車
5. A1 將吃 B1 傌
6. A7 仕吃 A8 包
7. D7 象吃 C7 相
8. B7 俥吃 B8 馬
9. D1 包吃 D3 炮
10. D2 傌吃 C3 馬

11. D3 包吃 B3 兵
12. B6 兵吃 A6 卒
13. C7 象移 B7
14. A8 仕移 A7
15. B7 象吃 B8 俥
16. A2 相移 B2
17. B1 將移 C1
18. B2 相吃 B3 包
19. C1 將移 C2
20. C3 傌轉 B4

接續第 21 手輪由黑方下棋

21. C2 將移 B2
22. A5 炮移 B5
23. D5 車吃 B5 炮
24. A4 仕移 A5
25. B5 車吃 B4 傌
26. B3 相吃 B4 車
27. C6 象移 B6
28. A7 仕移 B7
29. B6 象吃 A6 兵
30. A5 仕吃 A6 象

	A	B	C	D	
8		象	士	兵	8
7	仕				7
6	兵		象	卒	6
5	炮			車	5
4	仕	傌			4
3	卒	相			3
2			將		2
1					1

A B C D

田棋

31. B8 象移 A8

32. A6 仕移 A7

33. C8 士吃 D8 兵

34. B7 仕移 C7

(先牽制黑士才能尋求

以仕換士求和)

35. B2 將移 B3

36. B4 相移 A4

37. B3 將移 B4

38. A4 相吃 A3 卒

39. B4 將移 B5

40. A7 仕吃 A8 象

41. B5 將移 B6

42. A8 仕移 B8

43. B6 將移 B7

44. B8 仕移 C8

45. B7 將吃 C7 仕

46. C8 仕吃 D8 士

和 棋

紅方剛剛好來得及以仕換士，幸得和局。

黑方第 39 手若改走 A8 象移 B8，接續再移 B7 黑方應可得

勝，對弈過程如下：

39. A8 象移 B8

40. A7 仕移 A8

41. B8 象移 B7

42. C7 仕吃 B7 象

(若不吃象，即使來得及

換士，還是輸棋)

43. D8 士移 D7

44. B7 仕移 B6

45. B4 將移 B5

46. B6 仕移 C6

47. B5 將移 B6

48. C6 仕移 C5

49. B6 將移 B7

紅方來不及以仕

換士，黑方勝

圖例 34

右圖 34 例 1　紅方先

1. B1 炮吃 D1 馬
2. C2 車吃 C1 傌
3. D8 傌吃 C7 包
4. D7 士吃 C7 馬
5. B8 相吃 C8 象
6. D6 包吃 B6 仕
7. D3 俥吃 D4 車
8. A2 馬吃 B3 兵
9. A3 相吃 B3 馬
10. B2 士吃 B3 相
11. D2 帥移 C2
12. C1 車吃 D1 炮
13. D4 俥吃 D1 車
14. D5 將移 C5
15. C2 帥吃 C3 象
16. B3 士移 A3
17. C3 帥移 B3
18. A3 士吃 A4 俥
19. A5 仕吃 A4 士
20. A7 卒吃 A6 兵

圖 34

	A	B	C	D	
8	炮	相	象	傌	8
7	卒	兵	包	士	7
6	兵	仕	卒	包	6
5	仕			將	5
4	俥			車	4
3	相	兵	象	俥	3
2	馬	士	車	帥	2
1	卒	炮	傌	馬	1

A　B　C　D

21. A8 炮移 B8
22. B6 包吃 B8 炮
23. C8 相吃 B8 包
24. C7 士吃 B7 兵
25. B8 相移 A8
26. A1 卒移 A2
27. B3 帥移 B4

接續紅方俥、帥聯手圍吃
黑將後，紅方優勢勝。

圖 34 例 2

黑方先

1. D6 包吃 B6 仕
2. C1 傌吃 B2 士
3. C2 車吃 B2 傌
4. D3 俥吃 D4 車

接續第 5 手輪由黑方下棋

	A	B	C	D	
	炮	相	象	傌	8
	卒	兵	包	士	7
	兵	包	卒		6
	仕			將	5
	俥			俥	4
	相	兵	象		3
	馬	車		帥	2
	卒	炮		馬	1
	A	B	C	D	

5. B2 車吃 D2 帥
6. D4 俥吃 D2 車
7. C3 象移 D3
8. D2 俥吃 D1 馬
9. D3 象移 D2
10. D8 傌吃 C7 包
11. D2 象吃 D1 俥
12. A3 相吃 A2 馬
13. B6 包吃 B1 炮
14. B8 相吃 C8 象
15. D7 士吃 C7 傌
16. A2 相吃 A1 卒
17. B1 包移 B2
18. B3 兵移 C3
19. C7 士吃 C8 相

20. A4 俥移 B4
21. B2 包移 C2
22. B7 兵移 B8
23. C8 士移 C7

24. C3 兵移 C4

25. A7 卒吃 A6 兵

26. A5 仕吃 A6 卒

27. D1 象移 D2

28. B4 俥移 B3

29. C2 包移 C1

30. A1 相移 B1

31. C1 包移 C2

32. A6 仕移 B6

33. D5 將移 D6

34. C4 兵移 D4

35. C6 卒移 C5

36. B3 俥移 C3

接續第 37 手輪由黑方下棋

	A	B	C	D	
8	炮	兵			8
7			士		7
6		仕		將	6
5			卒		5
4				兵	4
3			俥		3
2			包	象	2
1		相			1
	A	B	C	D	

37. D6 將移 C6

38. B6 仕移 A6

39. C6 將移 B6

40. A6 仕移 A7

41. B6 將移 B5

42. B8 兵移 B7

43. C7 士移 C8

(移士防炮)

44. B7 兵移 B6

45. B5 將移 B4

46. A7 仕移 B7

47. D2 象移 D3

48. C3 俥吃 C5 卒

49. C8 士移 D8

50. C5 俥移 D5

(若吃包易被將象圍攻)

51. D8 士移 C8

田
棋

229

52. D4 兵移 C4 63. C5 象移 C4

53. D3 象移 D4 64. C3 兵移 C2

54. B1 相移 C1 65. B2 將移 B3

55. D4 象吃 D5 俥 66. A8 炮移 B8

56. C1 相吃 C2 包 67. C4 象移 C3

57. B4 將移 B3 68. C2 兵移 B2

58. C4 兵移 C3 69. B3 將移 A3

59. B3 將移 B2 70. B8 炮移 A8

60. C2 相移 D2 71. C3 象移 B3

61. D5 象移 C5 72. B2 兵移 A2

62. B6 兵移 A6 紅方優勢勝

歸山深淺去，湏盡邱壑美。
莫學武陵人，暫遊桃源裏。

～唐朝・斐迪～

圖例 35

右圖 35 例 1　紅方先

1. B2 相吃 B3 包
2. D1 馬吃 C2 俥
3. B1 仕吃 C1 卒
4. A3 象吃 A2 俥
5. A1 帥吃 A2 象
6. A5 卒吃 A4 兵
7. B3 相吃 C3 馬
8. D3 象吃 C3 相
9. A2 帥移 B2
10. A8 包吃 A6 傌
11. C1 仕吃 C2 馬
12. D5 車移 C5
13. C6 兵吃 D6 卒
14. C7 士吃 B7 炮
15. C8 炮吃 C3 象
16. B7 士吃 B8 相

紅方棋子幾乎全被黑方
棋子牽制，黑方優勢勝

圖 35

	A	B	C	D	
8	包	相	炮	仕	8
7	士	炮	士	傌	7
6	傌	兵	兵	卒	6
5	卒			車	5
4	兵			車	4
3	象	包	馬	象	3
2	俥	相	俥	將	2
1	帥	仕	卒	馬	1

| | A | B | C | D | |

此棋局在原始佈陣階段就是道地的黑方優勢棋，可以說觀
棋選擇的階段就是決勝負的時刻，誰先開口選擇黑方，誰
就註定贏了這盤棋。

圖 35 例 2

紅方先

1. B7 炮吃 B3 包
2. D1 馬吃 C2 俥
3. B2 相吃 C2 馬
4. A3 象吃 A2 俥
5. B3 炮吃 D3 象
6. D2 將吃 D3 炮

接續第 7 手輪由紅方下棋

	A	B	C	D	
8	包	相	炮	仕	
7	士		士	傌	
6	傌	兵	兵	卒	
5	卒			車	
4	兵			車	
3			馬	將	
2	象		相		
1	帥	仕	卒		

7. C2 相吃 C3 馬
8. D3 將吃 C3 相
9. C6 兵吃 D6 卒
10. C3 將移 B3
11. C8 炮吃 A8 包
12. A5 卒吃 A4 兵
13. A6 傌轉 B5
14. D5 車吃 B5 傌
15. A8 炮吃 A4 卒
16. D4 車吃 A4 炮

　　黑方優勢勝

紅方兩度先手皆在短短數步棋就讓黑方以絕對優勢取勝，再度印證此棋局在觀棋選擇階段就已定勝負。

圖例 36

右圖 36　紅方先

1. C3 傌吃 B2 包
2. A3 馬吃 B2 傌
3. B3 仕吃 B2 馬
4. A2 士吃 B2 仕
5. A1 俥吃 A4 車
6. C1 車吃 B1 炮
7. D1 帥移 C1
8. D3 將移 C3
9. C1 帥吃 B1 車
10. B2 士移 B3
11. B1 帥移 B2
12. C8 士吃 D8 炮
13. D6 俥吃 D7 卒
14. D8 士吃 D7 俥
15. B7 相吃 A7 卒
16. D7 士移 D6
17. A7 相吃 A6 馬
18. D6 士吃 C6 兵
19. B6 仕吃 C6 士

圖 36

A	B	C	D	
相	傌	士	炮	8
卒	相	兵	卒	7
馬	仕	兵	俥	6
兵			象	5
車			卒	4
馬	仕	傌	將	3
士	包	包	象	2
俥	炮	車	帥	1

A　B　C　D

20. C2 包吃 C6 仕
21. A6 相移 B6
22. D5 象移 C5
23. B2 帥吃 B3 士
24. C3 將吃 B3 帥
25. A5 兵移 B5
26. D4 卒移 C4
27. A4 俥移 A5

28. C5 象吃 B5 兵
(象若不吃兵，接續紅方
若兵移 B4，則黑方失棋
更多)

29. B6 相吃 B5 象

30. B3 將移 B4

31. B5 相移 C5

32. B4 將移 B5

33. C5 相吃 C6 包

34. B5 將吃 A5 俥

35. C7 兵移 B7

36. A5 將移 B5

37. B7 兵移 B6

38. B5 將移 C5

39. C6 相移 D6

40. D2 象移 C2

41. B8 傌轉 C7

42. C2 象移 B2

43. A8 相移 A7

44. B2 象移 B3

45. A7 相移 A6

46. B3 象移 B4

47. A6 相移 A5

48. C4 卒移 C3

49. D6 相移 D7

50. C3 卒移 C2

51. B6 兵移 C6

52. C5 將移 B5

53. A5 相移 A6

54. B4 象移 C4

55. D7 相移 D6

56. C2 卒移 B2

57. C6 兵移 B6

58. B5 將移 B4

59. B6 兵移 B5

60. B4 將移 B3

61. D6 相移 D5

62. B3 將移 C3

63. A6 相移 B6

64. C3 將移 D3

65. B6 相移 C6

66. B2 卒移 B3

67. C6 相移 C5

68. C4 象移 B4

69. B5 兵移 B6

70. D3 將移 D4

71. D5 相移 D6

72. D4 將移 C4

73. C5 相移 C6

 (應走兵移 C6)

74. C4 將移 C5

75. D6 相移 D7

76. B4 象移 B5

77. C7 傌轉 B8

78. B5 象吃 B6 兵

79. C6 相吃 B6 象

 和 棋

紅方第 73 手若改走兵移 C6，尙有贏棋機會。

春 有 百 花 秋 有 月
夏 有 涼 風 冬 有 雪
若 無 閒 事 掛 心 頭
便 是 人 間 好 時 節

～禪宗・無門禪師～

喜悅 • 感恩與祝福

本書終於完成了，感覺如釋重負般的舒暢，心情可以說是無比的喜悅，期盼這樣的好心情也能夠帶給各位親愛的讀者們。

書中內容疏陋之處也請大家多多包容，尤其是在田棋的模擬對弈圖例這個章節，旨在透過對弈過程讓讀者們更瞭解、熟悉田棋的行棋規則，並驗證田棋規則的周延性與可行性，而不是在於棋藝的展現；只要各位讀者認同田棋，熟悉田棋的規則，那麼最精準的棋步，最高明的田棋棋藝，一定是屬於各位讀者，所以在對弈圖例的對弈過程中，有任何不妥之處，請大家務必海涵。

畢竟田棋是一個新的創作，就如同剛出生的新生命般，需要大家的疼惜、關愛與鼓勵。

謝謝大家　祝福大家
身體健康　精神愉快

大展好書　好書大展
品嘗好書・冠群可期

國家圖書館出版品預行編目資料

田　棋／吳國勝 著
－初版－臺北市，品冠文化，2012【民101.12】
面；21 公分－（智力運動；8）
ISBN　978-957-468-920-0（平裝）
1.棋藝

997.19　　　　　　　　　　　101022737

田　棋

著　　者／吳 國 勝

發 行 人／蔡 孟 甫

出 版 者／品冠文化出版社

社　　址／台北市北投區（石牌）致遠一路 2 段 12 巷 1 號

電　　話／(02) 28236031・28236033・28233123

傳　　真／(02) 28272069

郵政劃撥／19346241

網　　址／www. dah-jaan. com. tw

E-mail／service@dah-jaan. com. tw

登 記 證／北市建一字第 227242

承 印 者／傳興印刷有限公司

裝　　訂／建鑫裝訂有限公司

初版1刷／2012 年（民 101 年）12 月　　　定　價／220元

●本書若有破損、缺頁請寄回本社更換●

大展好書　好書大展
品嘗好書　冠群可期